LASSOUCHE

Mémoires anecdotiques

PARIS
Félix JUVEN, Éditeur
122, Rue Réaumur, 122

Mémoires anecdotiques

Tous droits de traduction et de reproduction reservés pour tous pays, y compris la Suède, la Norvège, la Hollande et le Danemark.

AUX LECTEURS

Je n'ai jamais eu l'intention d'écrire des mémoires pour deux raisons : La première, c'est que, n'étant pas homme de lettres, dans l'acception correcte du mot, je ne me suis pas cru doué des aptitudes voulues pour me hasarder à me lancer dans ce qu'on est convenu d'appeler l'arène littéraire (style d'érudit).

La seconde est que je ne croyais pas vivre assez longtemps pour réunir la quantité suffisante de documents nécessaires pour ce genre d'élucubration.

J'avais bien, par-ci, par-là, écrit des mots, des anecdotes, que j'avais trouvés drôles et que

je voulais garder pour mémoire (et non pour des mémoires). Puis des réflexions sur le théâtre, que je racontais à des amis... charitables, lesquels m'ont fortement engagé à les coordonner, les classer pour en faire un volume. Un volume ! le mot est gros de prétentions. Enfin ! faible comme tous les apprentis de la plume, je me suis laissé tenter, et... j'ai commencé ces mémoires ou plutôt, cette réunion de souvenirs, d'observations que, en somme, beaucoup de mes collègues pourraient faire, probablement mieux que moi, en notant journellement les petits événements, qu'aujourd'hui je réunis pour tâcher d'amuser encore le public.

Ah ! le public ! C'est à le distraire que j'ai passé cinquante années de ma vie ; c'est encore à son intention que j'écris ces mémoires anecdotiques.

Puisse-t-il les trouver à son gré, et les prendre sous sa protection ; en les lui dédiant, je

n'ai cherché qu'à m'acquitter envers lui et le remercier de la bienveillance qu'il m'a toujours témoignée pendant ma longue carrière théâtrale.

MÉMOIRES ANECDOTIQUES

CHAPITRE PREMIER

Ma naissance. — Mon nez. — Ma nourrice. — George Sand et Béranger. — Ma première communion. — Je dois gagner ma vie.

C'est assurément le 11 avril 1828 que se passa l'événement le plus considérable de ma vie : ce jour-là, à huit heures moins le quart, je fis mes premiers débuts sur la scène tragi-comique de l'existence.

Le rideau se leva pour moi au numéro 38 du passage Vendôme, à l'heure où tous les quinquets s'allumaient dans les théâtres du boulevard du Temple, et je vis le jour, un jour très obscur, dans l'arrière-boutique d'un libraire-éditeur, dont le nom est bien oublié aujourd'hui, mais dont les livres sont recherchés de tous les bibliophiles, M. Bouquin de Lassouche, mon propre père.

Je dois l'avouer humblement, on ne tira pas le canon à ma naissance, et la ville n'illumina point. Je ne sais même pas si ma famille se réjouit énormément de mon entrée en ce monde. Mon père avait déjà un fils et une fille, et tout porte à croire que l'on se serait parfaitement passé de moi. Mais quoi, j'étais là, on ne pouvait me renvoyer d'où je venais et l'on me garda.

Ici se place un fait minime en apparence et qui, cependant, eut une influence considérable sur toute ma vie. L'excellente sage-femme qui joua le rôle de régisseur et frappa les trois coups de mon entrée, dans un but ignoré et mystérieux, me donna une chiquenaude sur le nez. On sait combien sont malléables les cartilages des enfants. Du coup, cet organe nasal, que toute ma famille avait orgueilleusement aquilin, se redressa insolemment sous cette insulte et depuis soixante-quinze ans il a conservé cette attitude, se refusant à reprendre la forme que la nature et l'hérédité lui avaient assignée.

Que vous dirai-je de mes premières années ? Pas grand'chose.

A cette époque, M. Brieux n'ayant pas encore évangélisé les masses, on me confia criminellement aux soins mercenaires d'une remplaçante. Mais je n'ai aucun souvenir du long martyre que je dus subir, et des dangers perpétuels que je courus; et je ne saurais même dire le nom de mon ex-bourreau.

Pourtant, une vingtaine d'années plus tard, désirant louer un petit appartement dans la rue de Saintonge, et, m'étant nommé, la préposée au cordon de l'immeuble, une grosse femme, je la vois encore, me sauta au cou et m'assura qu'elle était ma nourrice.

Je lui rendis ses caresses, mais je ne louai pas l'appartement.

Il faut dire qu'il était trop cher pour moi.

A mon âge, les souvenirs de cette première enfance sont bien effacés de mon esprit.

Il est bien certain que la Révolution de Juillet défila devant moi sans me faire une trop grande impression.

Pourtant, deux figures s'estompent en ce chaos.

La première est celle d'un petit jeune homme, aux longs cheveux, à la taille flexible, à la physionomie rieuse, que je voyais fort souvent dans la boutique paternelle, où il venait fumer des cigarettes. Souvent sa main caressait ma joue, et je trouvais cette main bien fine, bien douce, comme une main de femme et cela n'avait rien d'étonnant, attendu que ce beau jeune homme n'était autre que Mme George Sand.

L'autre est celle d'un vieillard à la figure rasée et paternelle, toute encadrée de longs cheveux blancs. Toujours vêtu d'une longue redingote grise, appuyé sur une canne, il venait fort souvent chez mon père feuilleter les nouveautés et causer des événements du jour. Ce qu'il disait, je ne l'écoutais guère, et je m'intéressais beaucoup plus à sa bonbonnière — déjà ! — qu'il tirait fort souvent de sa longue lévite, et où il me permettait de puiser quelquefois : ce bon vieillard était M. Béranger.

Il habitait tout à côté, rue de Vendôme, un magnifique hôtel Louis XIV. Tout le monde le vénérait, le saluait bien bas ; et quand avec les gamins de mon âge je jouais aux barres sur le trottoir de la rue de Vendôme, je n'étais pas qu'un peu fier quand l'homme à la redingote grise me tapotait les joues comme à une vieille connaissance.

Il m'est resté de mon enfance un souvenir bien cuisant : c'est celui de ma première communion. Napoléon disait que c'était le plus beau jour de sa vie ; il devait avoir ses raisons pour cela, mais moi j'ai les miennes pour avoir marqué ce jour d'une boule très noire, et cependant, en l'espèce, il s'agissait d'un pantalon blanc.

Ce pantalon blanc était toute une affaire pour les galopins de mon âge. C'était le premier que l'on portait et la tradition voulait qu'on l'inaugurât pour la première communion, avec un gilet blanc, une redingote noire, et un chapeau haut de forme, sur des cheveux frisés en mouton ; on éblouissait le quar

tier, et les commères sortaient sur le pas de leur porte pour nous voir passer.

Moi, je rêvais de mon pantalon blanc !

Hélas ! le grand jour arrivé, quel ne fut pas mon désespoir en constatant que mon pantalon blanc était un pantalon jaune. Oui, mon père, cet excellent homme, l'avait fait tailler dans une pièce de *nankin*, pour des raisons d'économie sans doute ou peut-être parce que le nankin était plus à son goût.

Mais il n'était pas au mien. Je n'osais sortir vêtu de cette extravagante culotte, pensant que tous les gamins me poursuivraient en criant :

— Oh ! oh ! Il a un pantalon jaune.

N'osant rester chez moi, n'osant sortir dans la rue, je demeurai toute la journée blotti sous l'éventaire d'une marchande de légumes du passage : je crois que je n'ai jamais été si malheureux !

Et que je n'ai jamais tant pleuré.

N'est-ce point ce pantalon d'ailleurs qui fut cause de mon internement au collège St-Nicolas ? Je ne suis pas éloigné de le croire. Ma

famille dut penser que des germes de luxe levaient en moi et qu'il était grand temps d'y porter remède.

Jusque-là, j'avais vagabondé dans le quartier, fréquentant le moins possible l'école des frères de la rue de Lancry, et préférant aux douceurs du syllabaire, les joies de la marelle et du bouchon sur les trottoirs du boulevard du Temple, où, le soir, l'on s'improvisait marchand de contre-marques.

Ces exercices divers n'étaient pas faits assurément pour former la jeunesse, et mon père fut sage en m'enfermant à Saint-Nicolas. Ma mère était morte depuis une dizaine d'années, mon frère aidait mon père, ma sœur s'occupait des soins du ménage, et je devais gêner dans cet intérieur modeste.

Enfin, quoi qu'il en soit, j'entrai à Saint-Nicolas où j'appris, mal, le métier de graveur sur bijoux.

Le collège de Saint-Nicolas n'a pas changé depuis soixante ans, et tout comme les élèves d'aujourd'hui, je portais la blouse bleue bouffante, serrée à la taille par une ceinture de

cuir, et la petite casquette plate que vous connaissez tous.

Je demeurai cinq ans au collège Saint-Nicolas. En ces cinq années, j'aurais certes eu le temps de devenir un excellent ouvrier, m'établir et devenir bon époux, bon père, bon garde national.

Mais le sort en décida autrement.

Mon père avait quitté le passage Vendôme et s'était établi rue Notre-Dame-des-Victoires. En face de la sienne s'ouvrait la boutique d'un marchand de curiosités nommé Capet.

Un jour que je flânais dans la librairie, Capet demanda à mon père :

— Que faites-vous de votre fils?

— Rien!

— Vous devriez me le donner; j'ai justement besoin d'un commis.

— Ma foi, si ça lui plaît!...

Moi, je ne demandai pas mieux. Quitter Saint-Nicolas, c'était mon rêve; je consentis, et le lendemain je m'installai dans la boutique du marchand de curiosités, en qualité de premier et unique commis.

CHAPITRE II

Le père Capet. — Balzac. — La révolution
de 1848. — Une anecdote de Villemessant.

C'était un type, que le père Capet.

On chuchotait dans le quartier qu'il était le fils naturel de Louis XVI, et ma foi il y avait quelque chose des Bourbons dans son nez. Mais par exemple, il n'avait hérité que de ça de sa lignée royale quoique illégitime.

Fin connaisseur, estimé de tous les amateurs de Paris qui recouraient journellement à ses lumières, c'était bien l'homme le plus sale que la terre ait jamais porté.

S'il se lavait le bout du nez — son nez bourbonien — ce n'était que les jours de fête carillonnée, et encore avait-il une ma-

nière toute personnelle de procéder à cette formalité : gantant chacune de ses mains d'une chaussette, il trempait l'une dans une cuvette et se la passait sur le museau, puis tranquillement il s'essuyait de l'autre. C'était simple et de bon goût.

D'ailleurs, toujours vêtu d'une houppelande, il avait tellement l'air d'un mendiant, qu'un jour, portant chez un riche client, qui habitait un hôtel de l'autre côté de l'eau, une guitare du XVI° siècle achetée par celui-ci, le concierge lui défendit l'entrée de l'immeuble, en lui criant :

— On ne chante pas dans la cour ! Allez-vous-en !

Je fus obligé de porter la guitare.

On écrirait un volume rien qu'avec les aventures de ce brave Capet.

C'est qu'il n'avait pas que son manque de tenue pour lui, le malheureux ! Il était encore par surcroît coureur et un tantinet ivrogne.

Il ne manquait pas un soir d'aller chez

Baratte, aux Halles, et il n'en revenait qu'à des heures fort matinales, car le pauvre homme avait la fâcheuse habitude de s'endormir à même la table où il avait bu.

Un matin, j'arrive à sept heures pour ouvrir la boutique, comme j'avais l'habitude de le faire, puis je monte réveiller le père Capet, car on venait le demander pour aller expertiser une collection. Quatre à quatre le brave homme s'habille, et alors je m'aperçois que le dos de sa redingote est hérissé de bouchons. Pendant son sommeil chez Baratte, on lui avait fait la blague de lui coller sur le dos, en faisant chauffer la cire qui y restait encore, tous les bouchons de l'établissement. Je n'eus garde de l'en avertir, et ce fut un spectacle bien joyeux que celui de cet homme se promenant caparaçonné de liège, comme un sauveteur !

Malgré cela, je l'aimais bien, ce vieux père Capet, et lorsque je quittai sa boutique pour entrer au théâtre, je ne manquai pas d'aller lui serrer la main, car il mourut fort vieux et fort riche aussi, dans son appartement de la

rue de la Tour-d'Auvergne, qui regorgeait de merveilles.

N'est-ce pas chez lui que j'ai appris à aimer les bibelots et surtout à connaître leur valeur ?

C'est chez Capet que je fis la connaissance d'un des plus grands hommes de ce siècle.

Un jour, je m'occupais à dévorer un roman en attendant les chalands, lorsque j'en vis entrer un qui me parut être une manière de rustre. Son habit de toile grise, de coupe élégante sans doute, sentait néanmoins son négligé d'une lieue. L'inconnu s'enquit du prix de certaines racines de mandragore, et, ayant choisi six de ces objets difformes parmi les plus laids qu'il put découvrir, il me pria de les lui envoyer sans faute le lendemain. Je me mis en posture d'inscrire son adresse. Mais la plume me tomba des mains. Je venais d'entendre prononcer ces mots :

— M. de Balzac, rue Fortuné, n° 5.

Je me retournai, demeurai un moment in-

terdit et ébloui. Puis, je pris le volume que j'étais en train de lire, et, d'un mouvement respectueux et passionné tout ensemble, je le tendis au visiteur. C'était le *Cousin Pons*. Une rougeur furtive colora les joues de Balzac et ses regards exprimèrent la bienveillance.

— Vous n'oublierez pas mes mandragores. Il me sera agréable que vous veniez vous-même me les apporter... Au revoir, mon jeune ami.

Le jour suivant, dès matines, j'astiquai le cuir de mon couvre-chef, je cirai mes souliers à l'œuf, j'enfilai une blouse toute neuve et je me présentai, pressant sur mon cœur les mandragores, au domicile du grand homme. Celui-ci dormait. J'attendis patiemment qu'il se fût réveillé, et pénétrai alors dans sa chambre. Balzac me commanda de déposer sur un meuble, en face de son lit, ces monstres végétaux :

— J'aime, dit-il, à les apercevoir; j'admire en eux l'inépuisable fantaisie de la nature; et puis, leur aspect horrible contribue à chasser

le sommeil et à m'arracher à la paresse.

C'est la seule fois d'ailleurs que j'eus l'honneur de voir le père de la *Comédie humaine*.

Enfin, j'étais encore chez Capet quand éclata la révolution de 48, où j'eus le grand honneur de prendre le Palais-Royal.

Bien entendu, il ne s'agit pas du théâtre où je ne devais entrer que dix ans plus tard.

Ah ! ces journées de Février ! Je me rappelle, j'étais seul à la boutique, quand tout à coup je vis le peuple se ruer sur les grilles de la Bourse et les rompre comme un fétu. Ça sentait la poudre; grâce à mon nez, je la sentais mieux que personne. Aussi, le temps de rentrer dans le magasin, d'y saisir une arquebuse du xvi° siècle, et je prenais place parmi les citoyens.

Une heure plus tard, je prenais le Palais-Royal.

Quand je dis que je le prenais, c'est une façon de parler, car mon espingole, pour avoir

un air terrible, n'en était pas moins sans danger, attendu que je n'avais pas de poudre et que même en eussé-je possédé, il m'eût été bien difficile de me servir de cette arme magnifique, mais un peu trop préhistorique.

D'ailleurs, cette journée commencée dans la gloire devait très mal finir pour moi. Car on pense bien que je ne m'étais pas arrêté à la prise du Palais-Royal.

Le peuple se dirigeait vers les Tuileries, et il fallait que je prenne les Tuileries.

J'y entrai — un des premiers — mais hélas ! je n'en pus sortir. Une bande d'insurgés, sous la direction du fameux Thomas l'Ours, et dans les rangs desquels le hasard m'avait placé, avait pris possession de la salle du Trône et avait décidé d'y tenir garnison. En sorte que, lorsque jugeant que j'avais assez travaillé pour la nation, je voulus partir, on s'y opposa carrément.

— Mais le père Capet m'attend ! implorai-je.

On ne voulut rien entendre et force me fut de rester là, très heureux encore que ce nom

de Capet que je mettais en avant ne m'eût pas fait prendre pour un suppôt de la tyrannie.

Je demeurai trois jours dans la salle du Trône et je passe sous silence tout ce qui s'y fit ; je vous avoue que je n'en suis pas plus fier pour ça.

Enfin, la Révolution se calma, la vie reprit son train-train journalier, et je retournai dans la boutique de Capet, où j'époussetai mélancoliquement les arquebuses espagnoles, grâce auxquelles je m'étais couvert de gloire.

Dans une soirée, place Royale, chez Victor Hugo, à laquelle assistait H. de Villemessant, quelque temps après la révolution de 1848, la conversation tomba sur les événements et les péripéties de ce drame politique, dans lequel la garde nationale avait joué un rôle assez important ; mais, quelques incrédules prétendaient que, malgré son enthousiasme, elle n'avait pas été à la hauteur de sa mission, que les gardes nationaux n'étaient pas des soldats

sérieux ! En somme, on était presque d'accord pour la tourner en ridicule.

De Villemessant, prenant alors la parole, s'écria :

— Pardon, je ne suis pas tout à fait de votre avis, attendu que, au cours des ces événements, j'ai été témoin d'un trait de courage de la garde nationale.

— Ah ! ah !

— Voici le fait, dit M. de Villemessant. Je me trouvais un jour, rue Saint-Antoine, chez des amis ; c'était, je crois, le 23 février. Paris était en ébullition. On entendait, au loin, la fusillade, quand je vis déboucher d'une rue voisine une compagnie de gardes nationaux, tambour en tête, qui vint se ranger sous nos fenêtres pour bivouaquer. Le tambour déposa sa caisse, on mit des sentinelles aux coins des rues voisines et... on attendit. La fusillade allait toujours son train et semblait se rapprocher sensiblement. Au bout d'un quart d'heure, le capitaine appelle le lieutenant et lui dit :

« — Je suis parti sans prévenir ma femme ;

elle doit être très inquiète, je vais aller la rassurer; prenez donc le commandement de la compagnie jusqu'à mon retour.

« — Parfaitement, capitaine.

« Le capitaine s'en va et la fusillade allait toujours en se rapprochant. Un quart d'heure après le départ du capitaine, le lieutenant dit au sergent :

« — Je suis parti sans rien prendre, je vais voir si on ne pourrait pas manger un morceau dans les environs ; prenez donc le commandement jusqu'à mon retour.

« Il part et la fusillade se rapprochait toujours.

« Le sergent dit au caporal :

« — Je ne sais pas ce que j'ai, je ne me sens pas bien; j'ai comme des coliques. Prenez donc le commandement, je vais revenir dans dix minutes.

« Et la fusillade allait toujours en grossissant.

« Le caporal, sous un prétexte quelconque, repasse le commandement au premier soldat : celui-ci au second, le second au troisième...

« Bref, au bout de deux heures, ils étaient

tous partis l'un après l'autre et il ne restait plus que le tambour.

— Ah! ah! à la bonne heure, dit un des assistants, voilà un brave!

— Attendez donc, ajouta finement de Villemessant, il ne restait plus que le tambour, avec les baguettes dessus.

N'est-ce point le souvenir lancinant de ces journées de Février, où j'avais joué un si beau rôle, qui me poussa vers le théâtre? Peut-être bien, mais déjà j'avais le germe.

Né à l'entrée du boulevard du Temple, j'étais, on le pense bien, un fidèle des théâtres qui y fleurissaient.

Aussi quand un camarade, mort trop jeune et qui jouait la comédie à Montmartre, me dit un beau matin :

— Veux-tu faire du théâtre?

Je n'hésitai pas une minute à lui répondre :

— Oui !

CHAPITRE III

Le Boulevard du Temple.

Ah! ce boulevard du Temple, qu'on appelait aussi le boulevard du Crime! Il fut mon véritable éducateur, le grand conservatoire d'où je suis sorti, et d'où sont sortis également la plupart des comédiens de ma génération et non des moins huppés.

L'accroissement continuel de Paris ayant fait couvrir de maisons l'enclos du Temple et le Marais, un boulevard fut commencé à partir de la porte Saint-Antoine jusqu'à la rue des Filles-du-Calvaire, il se nommait *Cours*. Louis XIV, en 1670, ordonna la continuation de ce boulevard jusqu'à la porte Saint-Martin.

Les fossés furent comblés, on planta des arbres et un rempart fut élevé.

L'ère primitive, ou plutôt la prospérité du boulevard du Temple commença vers 1758.

Les bateleurs attirés sur ce boulevard par le public, qui en avait fait sa promenade favorite, y établirent des *parades*.

Un sieur Gandou, qui tenait une baraque à la foire Saint-Germain-des-Prés, fut le premier qui éleva une baraque-théâtre sur le boulevard du Temple, à peu près à l'emplacement actuel des Folies-Dramatiques.

En 1759, un autre bateleur surnommé « Le Grimacier », imagina d'élever aussi une baraque en bois — sur l'emplacement où fut « Mme Saqui » — et, en dernier lieu, les « Délassements-Comiques ».

Quelques années après, Le Grimacier, ayant gagné assez d'argent, céda son fonds à un montreur de marionnettes, à la condition qu'il serait toujours « grimacier en chef ». De là vint le titre de « Théâtre des associés »; plus tard « Ambigu-Comique » (incendié en 1827).

Le troisième théâtre qui prit rang sur le boulevard du Temple fut celui du sieur Audinot, lequel avait pour titre : « Les Comédiens de bois. » — 1769.

Puis vint — Nicolet « Théâtre des grands danseurs du roi » — plus tard « Théâtre de la Gaîté ».

Lorsque le « Théâtre des Variétés amusantes », qui était situé sur le boulevard Saint-Martin, au coin de la rue de Bondy, fut érigé en « Théâtre-Français », la salle des « Jeunes élèves formés par ordre », et située en face de la rue Charlot, prit le titre de « Variétés amusantes » et rouvrit sous la direction d'un Italien du nom de Lazari — plus tard « Petit Lazari ». — C'est à la porte de ce petit théâtre que se tenait un crieur, le ventre orné d'un tablier à pochettes dans lesquelles il plaçait ses billets. Ce crieur annonçait le titre des pièces, le nom des acteurs et le prix des places.

Vers 1828, un nouveau théâtre surgit à côté du théâtre de la Gaîté; petit théâtre sortant presque d'une cave, mais qui devint

célèbre quand l'immortel Debureau y fit son apparition.

De 1809 à 1840, les parades firent fureur aux boulevards.

Elles commençaient à la rue d'Angoulême et s'étendaient, en traversant le boulevard des Filles-du-Calvaire, presque jusqu'à la Bastille. — Il y avait des géants, des nains, des hercules, des sauvages, des Lapons, des Albinos; puis tous les phénomènes possibles et impossibles : des moutons à cinq pattes, des veaux à deux têtes, des lapins savants, enfin toute une ménagerie d'animaux éclopés qui avaient l'air d'avoir été pris aux Invalides... du Jardin des Plantes.

Il y avait encore les petits métiers inconnus qui s'étalaient sur les trottoirs (qui n'existaient alors qu'à l'état de projet) : le marchand de cirage anglais, vêtu d'un habit rouge; l'arracheur de dents, en général mexicain ou polonais; l'homme aux souris blanches; le père « Gros-boyaux » en paillasse, marchant sur des œufs avec une échelle et avalant de la filasse qui s'enflammait dans sa

bouche; l'homme aux lézards, qui vendait du savon à décrasser les habits.

On voyait aussi le fameux pitre Baptiste, qui n'avait pour parade qu'un tabouret sur lequel il chantait la « Belle Bourbonnaise » en s'accompagnant sur son violon, et qui trouvait le moyen de gagner environ 25 francs par jour; les frères Siamois, précurseurs des frères Lyonnet...

Puis, tous les jeux de hasard, permis et... défendus : « du bout du banc », « la main dessus », « le chandelier de feutre » qu'il fallait renverser pour gagner un sou... qu'on ne gagnait jamais.

C'était un bruit assourdissant, des clameurs du matin au soir, des bousculades, des rixes; tout cela, heureusement, sous la sauvegarde de l'autorité représentée par le poste de la Gailliotte. — Il est vrai que, dans ce poste, il n'y avait pas de soldats.

Ce qu'il y avait de curieux ne se passait pas toujours sur les scènes du boulevard du Temple. Les entr'actes avaient aussi leur aspect assez pittoresque.

Pendant qu'on jouait, toute cette population de marchands de coco, de pommes, de contremarques, etc., etc., qui ne vivait que de l'entr'acte, disparaissait comme par enchantement, les uns sous les auvents des théâtres, les autres chez les marchands de vins.

Quant aux marchands de berlingots, limonades, etc., ils causaient tranquillement de leurs petites affaires; mais presque à voix basse; c'était à croire qu'ils avaient peur de troubler la représentation.

Cela durait une heure environ; mais, aussitôt qu'un acte finissait, quand on voyait sortir les gardes municipaux en s'étirant les bras pour secouer l'impression terrible ou joyeuse qu'ils venaient de ressentir et qui annonçaient l'entr'acte, les clameurs, les cris recommençaient de suite :

— A la fraîche! qui veut boire?
— A un sou les tas, la reinette!
— Du Portugal! du bon Portugal!
— Ils brûlent, ces grogs-là! ils brûlent!
— Qu'est-ce qui vend sa contremarque?

— Faites-m'en cadeau, mon bourgeois, si vous ne rentrez pas!

— Une voiture, ma belle dame?

— Un sapin, mon petit bourgeois?...

Puis les sonneries, les tintements de verres, les cris des spectateurs exprimant leur joie et se racontant les lazzis du « niais » de la pièce.

Il y avait bien, par-ci par-là, quelques bousculades, mais tout se passait gaîment; les gamins se régalaient chez la « mère Grasdouble » d'un petit pain de seigle fendu en deux, dans lequel la marchande de friture introduisait un petit morceau de lard. Cette espèce de sandwich s'appelait un « ambassadeur ». Le gamin, une fois nanti de ce régal, le mettait sous son bras, et remontait vivement au « poulailler », après avoir consommé trois ou quatre verres de coco, ou deux ou trois glaces à un liard le verre.

Une fois l'entr'acte fini, aussitôt que ce monde-là était bien repu, bien rafraîchi et... le reste (car on ne descendait pas que pour boire) le demi-silence reprenait sur toute la ligne jusqu'au nouvel entr'acte.

Je ne crois pas qu'on puisse imaginer quelque chose de plus saisissant, de plus vivant, de plus grouillant que ce spectacle-là. Etant donné sept théâtres à la file, — nous sommes en 1840, à peu près, — sept théâtres avec leurs barrières en bois formant des couloirs à s'y perdre, de véritables labyrinthes... carrés. Quand les barrières sont pleines, sous les auvents, les « queues » se continuent dehors et vont s'allongeant sur le boulevard, — selon le succès des pièces, bien entendu. Quand il y a un grand succès, la queue prend alors les proportions du serpent python. On pouvait calculer les recettes d'après la longueur des queues: c'était un thermomètre à peu près certain.

Tout ce monde-là entrait en criant, en riant; malheur à ceux qui avaient du ventre! Les femmes un peu replètes étaient bien un peu pressées... volontairement par les loustics :

— Mais, monsieur, vous êtes sur moi!

— C'est pas de ma faute, ma petite mère, on me pousse!

Il ne fallait pas se fâcher, sans quoi les quolibets allaient leur train.

C'était le bon moment pour les marchands de coco, chaussons aux pommes et aux pruneaux. Car tout ce monde buvait, mangeait ; il y avait des gens qui étaient là depuis midi avec leur dîner dans un mouchoir ou dans leurs poches.

Si c'était le bon moment pour les marchands, c'était le mauvais pour les gardes municipaux obligés à chaque instant d'intervenir pour rétablir l'ordre. Il est vrai qu'à cette époque on respectait encore l'autorité, ce qui évitait bien des conflits.

A six heures on ouvrait les portes, tout le monde entrait, et, à six heures et demie il n'y avait plus devant les théâtres que les factionnaires et les marchands attendant la première sortie.

Quant aux querelles particulières entre les marchands de contremarques et autres, on allait les vider dans la rue du Haut-Moulin, une ruelle fangeuse bordée de murs, qui se trouvait au milieu des chantiers qui lon-

geaient le canal Saint-Martin. Une fois la querelle... vidée, on revenait chez le marchand de vins, avec un œil poché ou quelques morsures, car tout n'était pas rose avec ces particuliers-là. Il y en avait un surtout qui était très redouté, surnommé « le Polonais » et dont la spécialité dans les batteries lui avait valu ce deuxième surnom de « Mangeur de nez » !

Chaque théâtre avait un café qui faisait en quelque sorte partie de l'établissement.

Mais procédons par ordre.

Le premier était le café Hanselin, qui formait le coin du faubourg du Temple et du boulevard. Il était fréquenté par des boutiquiers, des petits commerçants qui venaient le soir faire leur partie de dominos.

C'était — au petit pied — le café de la Régence du boulevard du Temple, moins la Bourdonnais et Martinville.

Puis venait l'hôtel Foulan, de sinistre mémoire! — qui fut saccagé pendant la Révolution de 1789 et sur l'emplacement duquel s'établit le restaurant Deffieux.

Le café de l'Épi-scié, dont l'auvent était surmonté d'une enseigne représentant un moissonneur en train de faucher une gerbe d'épis avec cette légende : « A l'Épi-scié ». C'est dans ce café que furent arrêtés les assassins de la marchande du Temple, Lesage et Soufflard, dont le procès fit tant de bruit à l'époque dont nous parlons, et qui furent guillotinés.

Ensuite venait Mac-mac, qui n'avait rien de commun avec les fameux Thaures écossais. C'était un petit bonhomme qui faisait la parade à la croisée d'un théâtre d'acrobates. Le corps était en bois; Mac-mac mettait sa tête sur les épaules de ce bonhomme et le faisait agir.

Puis, à côté, un pâtissier dont la renommée pour les brioches avait précédé celle de la Porte Saint-Denis.

Le café du Cirque Olympique, — le rendez-vous des amateurs de théâtre, boursiers, courtiers marrons, cocottes, comédiens, etc. — C'était le bureau de renseignements, la halle aux potins des théâtres, des aventures

galantes du quartier, des coulisses et même des ménages.

Le café des Folies-Dramatiques; là, le matin surtout, rien que des acteurs et des amis d'acteurs, employés, commis, artisans; des parasites de toutes catégories, venus là uniquement pour tuer le temps et quémander des places pour le théâtre.

Tous les théâtres étaient séparés les uns des autres par des passages plus ou moins confortables, à cause des incendies qui étaient assez fréquents. Le théâtre des Folies-Dramatiques avait donc le sien qui le séparait du théâtre de la Gaîté; et celui-là, surtout, n'était pas le plus brillant. D'abord il était coupé par un escalier de pierre sur lequel était établi un couloir formé par les barrières dans lesquelles s'engouffrait le public des petites places, lequel public était obligé de faire la queue de marche en marche sur cet escalier. Ce que ces malheureux ont dû attraper de rhumes de cerveau... c'est incalculable! Mais bast! on riait, on plaisantait, on ne pensait qu'à ce qu'on allait voir : *L'Ile*

d'Amour, — *La Grille du Manoir,* — *La Fille de l'air,* — *La Courte-paille,* — *La Cocarde tricolore,* — pièces jouées par M^mes Judith, Nathalie, venues, depuis, au Théâtre-Français; puis les acteurs Dumoulin, Palaiseau, Saint-Mar, Neuville (le fameux imitateur), Belmont, etc.

Le soir, pendant la représentation, ce passage redevenait désert. Il était si peu éclairé, qu'à moins d'être un familier du Boulevard, on n'osait pas s'y aventurer. Pourtant il avait encore son utilité... un peu mystérieuse, car vu son obscurité, les titis en avaient fait leurs... water-closets. Aussi ce passage est-il devenu presque célèbre, grâce à un couplet chanté dans une revue des Délassements-Comiques, dont Guénée était le coupable auteur. Dans cette revue, on voyait défiler tous les passages de Paris : Celui de l'Opéra, en danseuse; le passage des Panoramas, en fashionable; le passage des Folies était représenté en voyou par l'acteur Viltard qui chantait ce couplet sur l'air : « Je le conserve pour ma femme » :

> Il n'offre à l'œil émerveillé
> Ni cristaux, ni brillantes choses ;
> Et son terrain n'est émaillé
> Ni de réséda ni de roses.
> Le commerce n'y va pas bien ;
> Et pourtant, quoique l'on en dise,
> Ce passage où l'on ne vend rien,
> Ne manque pas de marchandise ! (*bis*).

C'est peut-être un peu gaulois, mais ne vous en prenez qu'aux mânes de Guénée, au père de la fameuse revue faite pour les théâtres de banlieue, laquelle revue servait, comme le couteau de Janot, à plusieurs fins.

Par exemple, à Grenelle, elle avait pour titre : « Tout Grenelle y passera ! » — A Belleville : « Tout Belleville y passera ! » — A Montmartre : « Tout Montmartre.... », etc. C'était commode, comme vous voyez, et lucratif en même temps.

Pauvre père Guénée ! Quand il est mort, il était pourtant loin d'être riche !

Le café de la Gaîté avait comme clientèle, des acteurs, bien entendu, des négociants, des bourgeois paisibles. En somme c'était un café tranquille, presque bon enfant.

Cependant il devait faire des affaires car, à cette époque, le théâtre de la Gaîté avait du succès avec le répertoire de Bouchardy : *Le Sonneur de Saint-Paul, la Grâce de Dieu* de d'Ennery ; il avait pour interprètes Francisque aîné, Francisque jeune, Delaistre (le traître), Dehays, Serres ; Mmes Rougemont, Léontine (la grosse Léontine), l'idole des titis, la Chonchon de la *Grâce de Dieu;* la nature l'avait créée pour désopiler la rate de ses contemporains. Bonne fille, du reste, assez naïve pour oser dire à Déjazet qui était en représentation à la Gaîté vers 1857 (elle jouait le sergent Frédérick) :

— Vous ne savez pas, madame, on m'appelle la Déjazet du boulevard du Temple.

— Ça ne m'étonne pas, lui répondit l'ancienne Frétillon, le duc d'Orléans a bien, dans son écurie, une jument qu'il appelle Déjazet.

Léontine rit beaucoup, mais ne comprit pas.

Les Funambules n'avaient pas de café, pas de marchand de vins, pas le moindre « bouchon » ; mais cette absence de... prétextes à

beuveries était largement compensée par la présence de l'homme extraordinaire qui, pendant dix années, a fait la fortune de ce théâtre : J'ai nommé Debureau! Cet artiste étrange qui avait trouvé le moyen de redonner à la « Saltation » le cachet générique qu'Echyle avait déjà introduit dans ses pièces, Debureau a été certainement le Frédérick Lemaître de la pantomime.

A la suite de Debureau, à un degré bien inférieur cependant, le théâtre des Funambules servit de berceau à une autre étoile (ou plutôt un satellite) assez singulière. C'était une naine, assez bien tournée, qui jouait les travestis. Elle se nommait Carolina la Laponne. Je lui ai vu jouer, avec une certaine crânerie, un enfant de troupe, dans un vaudeville intitulé « Vaillance ». Mais ce que cette actrice lilliputienne avait de particulier, ce n'était pas son talent, c'étaient ses affections. Elle était la maîtresse d'un acteur de la Gaîté, nommé Ameline. Or, comme cet Ameline était une espèce de géant, c'était un spectacle curieux de le voir se promener sur

le boulevard tenant Carolina par la main. La petite Laponne était bien obligée de se hausser sur ses petits pieds pour pouvoir atteindre une des énormes phalanges de la main de son monstrueux amant. Puis, quand elle était fatiguée, le gros Ameline la prenait, lui fourrait les pieds dans la poche de son paletot, en arrondissant un de ses bras sur lequel elle venait s'appuyer en riant. C'était comique, et cependant, en abordant le chapitre des conjectures, on se sentait inquiet, peiné... Pauvre petite !... Après ça, vous me direz, ils étaient peut-être très heureux.
— Ils mettaient en action le proverbe : « Les extrêmes se touchent ».

Les Délassements-Comiques n'avaient pas de café non plus ; on buvait en plein vent, ou l'on allait jusqu'au café Achille, après le Petit Lazari.

Ah ! le Petit Lazari ! C'est là qu'Alphonsine fit ses débuts, et la gloire de ce petit théâtre, devant lequel sa mère et elle vendaient des pommes auxquelles elle ne tarda pas à mordre à belles dents — sans la moindre métaphore

— Alphonsine était une merveille de grâce, d'espièglerie, de vivacité la plus éclatante, une jolie taille, la tête pleine d'expression, une bouche malicieuse, les yeux bien à fleur de tête; jouant et chantant admirablement, sans efforts, d'une façon exquise. Sans leçons, sans professeur, sans passer par aucun Conservatoire, elle est devenue en quelques années une des comédiennes les plus originales. — C'est elle qui, étant à la Gaîté, prenait une voiture pour aller acheter deux sous de galette au Gymnase — pas au théâtre, pas d'erreur!

Il fallait lui entendre chanter ces quatre vers, dans une revue de Guénée — toujours!

> L' dimanche on travaill'ra pas
> On ne f'ra rien l' dimanche;
> J' sais bien c' qu'on n'empêchera pas
> De faire le dimanche ! (*bis*)

Je sais bien que Lamartine n'a rien à voir dans ces vers-là; mais ça vaut encore mieux que « Viens, Poupoule! »

Le café Achille était le Tortoni des cabo-

tins, l'antre de Trophonius de tous les « malvenus », les souffreteux de l'art dramatique, la cour des Miracles de tous les éclopés du théâtre.

C'était là-dedans qu'on entendait dire avec aplomb par des acteurs de la dernière catégorie : que Frédérick Lemaître avait de la chance, que Mélingue était un paresseux, Laferrière un flatteur, Paulin-Ménier un cabot!

On consommait pour se rafraîchir, car il faisait même en hiver une chaleur méphitique, engendrée par toutes ces haleines alcoolisées... On consommait des absinthes suisses... de la Villette, du bitter havrais... de la place Maubert; toutes consommations aussi avariées que les consommateurs.

Mais on était gai quand même; et, à défaut de la flamme géniale, on se consolait avec celle des punchs!

Le café des Mille-Colonnes était le rendez-vous des escarpes. Une bonne souricière pour la police.

Le café des Bayadères, dans lequel, effecti-

vement, il y avait une espèce de moricaud dans le comptoir et des singes au fond du café.

Puis le restaurant du Méridien, au coin de la rue d'Angoulême; la parade de Bambochinet, au coin de l'escalier tournant qui descendait à la rue de Crussol; la Gailliotte... que sais-je encore !

La maison portant le numéro 50 à côté du café des Mille-Colonnes, maison qui devait laisser dans l'histoire du boulevard du Temple une lueur sinistre, était composée de trois étages. C'est de la fenêtre du troisième étage que, le 28 février 1835, une explosion épouvantable se fit entendre : C'était la machine infernale de Fieschi qui éclatait, faisant quatorze victimes, parmi lesquelles le général Mortier, le général Lachasse, le colonel Raffé, les dames Hedernez, Brisonne, Rémy, etc.

Le roi ne fut pas même blessé.

Fieschi, Pépins et Moret, ses complices, furent guillotinés le 19 février 1836.

Les funérailles des victimes, quatorze chars,

traversèrent les boulevards et, pour se rendre au Père-Lachaise, repassèrent devant la sinistre maison de Fieschi.

La mort de Fieschi laissait sur le pavé une assez jolie fille, quoique borgne — sa maîtresse, Nina Hassave — qui devint célèbre grâce à cet événement, et trôna pendant deux ou trois mois dans le comptoir du café de la Renaissance où le public vint la voir en foule.

Dans la première maison formant le coin de la rue du Temple et du boulevard, étaient les magasins de nouveautés du « Pauvre Jacques ». C'était dans cette maison qu'était installée l'ancienne loterie qui fut supprimée en 1837. A la suite, il y avait des boutiques de marchands de parapluies, d'oiseaux; puis venait le café-concert du Géant, construit sur le terrain de l'ancien hôtel Vendôme. Vers 1848, c'est dans ce café que Thérésa a commencé sa réputation. Elle chantait d'abord des romances sentimentales; mais un beau jour, M. Gaubert, qui venait de l'engager à l'Alcazar, la lança dans les excentricités les plus folles. Elle devint, alors, la première

dans ce genre, ce qui la fit surnommer par Louis Veuillot (le père Veuillot) « La Patti de la chope ».

Après, venait le passage Vendôme — le passage des amoureux, comme l'appelait Paul de Kock — aboutissant à la rue de Vendôme, où demeurait Béranger, l'illustre chansonnier.

A la suite, un petit théâtre, dont le titre primitif était « les Folies-Mayer » qui devint les Folies-Concertantes », et finalement, le « théâtre Déjazet », il s'est même appelé « Folies-Nouvelles ».

C'est dans ce théâtre que le maëstro Hervé fit représenter cette bouffonnerie si amusante : « Le compositeur toqué », qu'il interprétait d'une façon hoffmannesque, en compagnie de Kelm, l'homme du « Pied qui r'mue » et de « charmante Rosalie ».

Puis vint Dupuis, alors maigre comme un échalas ; Sardou, avec « Les Prés Saint-Gervais » ; Déjazet, dans « Monsieur Garat », « Les Trois Gamins », etc., etc.

Paris comptait un théâtre de plus.

Ensuite le Jardin Turc. Ce joyeux concert, qui devait finir par des maisons de rapport, avait vu défiler bien des célébrités sous ses ombrages avant d'en arriver là !

Cependant, à l'époque à laquelle nous le prenons, il est encore bien brillant ; il a fallu pour le régénérer les coups d'archet magique du célèbre maëstro Julien, le rival de Musard, — car les concerts Musard et les concerts Julien marchaient de pair, alors.

Julien était une espèce de Barnum musical. C'est grâce à son activité prodigieuse que, le soir, à neuf heures, le « Tout-Paris » se rendait à son concert pour entendre et voir exécuter sa fameuse improvisation : « Le Massacre des Huguenots ». — Il y avait de tout là-dedans : des trompettes, de la grosse caisse, des canons, des feux de Bengale... Aussi, à dix heures, quand commençait cet espèce de charivari à grand orchestre, toute la population du quartier était là, remplissant la chaussée (car la circulation des voitures était interrompue) ; les uns étaient assis par terre, les autres sur le bord du trottoir ; les gamins

sur les arbres, sur les toits, partout enfin!

Il fallait voir alors Julien, au milieu de son kiosque, éclairé par les feux de Bengale, se démenant au bruit de l'orchestre, et dominant tous ses musiciens de toute la hauteur de son talent!... — C'était électrisant!

Après le Jardin Turc, venait le restaurant Bonvalet, pour les parties fines après le spectacle.

C'était un des meilleurs restaurants de Paris et le maître de l'établissement était un homme charmant. — J'ai la mémoire de l'estomac.

Le Cadran Bleu! Que ce nom évoque de souvenirs!... On croit voir apparaître les ombres des joyeux chansonniers du Caveau qui ont illustré ce temple de Trymalcion par leur présence et par leurs chansons : Émile Debréaux, Désaugiers, Armand Gouffé, vous étiez les dieux de la maison!...

Hélas! les dieux s'en sont allés; heureusement les chansons nous restent!

Comme on le voit, il y avait de quoi rire et s'amuser sur le boulevard du Temple.

J'en ai tracé une esquisse rapide au hasard

des souvenirs... des doux souvenirs de mes vingt ans.

Quel est l'endroit de Paris qui pourrait lui être comparé maintenant?

Hélas !

CHAPITRE IV

Libert. — **Mes débuts.** — Les hannetons de la
rue du Ruisseau. — **Le Ranelagh.**

En 1850, le directeur du théâtre Montmartre s'appelait M. Libert.

C'était un ancien huissier épris de théâtre, qui avait vendu son étude pour s'improviser directeur.

Ah! quel drôle de type que ce petit « père Libert, » comme on l'appelait familièrement. Les directeurs d'aujourd'hui qui apparaissent sur le « plateau » en pelisse de dix mille francs, et qui ne sortent qu'en coupé, ne l'auraient jamais voulu reconnaître pour un des leurs.

Vieux garçon, il habitait avec sa mère, un petit appartement dans la rue d'Orsel, et

comme il n'avait pas de bonne, le matin, les habitants de la petite commune de Montmartre, car Montmartre, à cette époque — rougissez gens du Chat-Noir et d'ailleurs — Montmartre était une petite commune — tous les habitants de la petite commune, pouvaient apercevoir leur directeur à travers les rues, faisant lui-même son marché. Seulement, sa dignité l'empêchant sans doute de porter un panier, il poussait une brouette où s'entassaient choux, carottes, haricots et quartiers de viande, au hasard du menu quotidien.

D'ailleurs personne ne s'en offusquait dans Montmartre; c'était un si brave homme!

Je le vois encore avec sa redingote verte, son pantalon trop court découvrant ses bas bleus et ses souliers à boucles, les poches bourrées de brochures de M. Scribe. Car M. Scribe était son dieu. Il concevait difficilement qu'une pièce ne fût pas de M. Scribe, dont il faisait, dans son théâtre, une consommation effrayante. D'ailleurs, quand le drame ou le vaudeville qu'il montait portait une autre signature que celle de sa divinité, le petit père

Libert n'hésitait pas une minute à lui en approprier la paternité; on n'était pas si regardant à cette époque, et je me souviens fort bien avoir vu souvent sur les affiches du théâtre Montmartre : *Jenny l'ouvrière*, pièce en cinq actes de M. Scribe !

Tel était le personnage auquel je fus présenté dans le courant du mois de février 1850; et je vous assure que je n'en menais pas large.

— Tu veux donc faire du théâtre? me demanda le petit père Libert.

— Oui, m'sieur !

— Tu es ambitieux, mon ami !

C'était mon avis, mais je ne répondis rien, vu l'angoisse où je me trouvais.

— Et tu n'as jamais joué? continua-t-il.

— Jamais !

— Comment t'appelles-tu ?

— Bouquin de Lassouche.

A ce nom, le père Libert ouvrit de grands yeux.

— Serais-tu le fils du libraire du passage Vendôme ?

— Oui, m'sieur !

— Ah! comme c'est drôle! Mais je suis un vieil ami de ton père, bien que je ne l'aie pas vu depuis vingt-cinq ans au moins! Nous avons été à l'école ensemble. Et comment va-t-il, ce vieux Bouquin ?

— Mais il va bien ; merci.

— Oh! ce brave Bouquin. Il tournait fort bien le couplet. Si je cherchais, dans mes papiers, je trouverais quatre ou cinq chansons que nous avons faites ensemble. Tu lui diras bien des choses de ma part. Quant à toi, si tu veux tenter du théâtre, je te prends. Tu débuteras samedi prochain et je te donnerai vingt-cinq francs par mois.

Vous l'avouerai-je, je crois bien que je n'eus pas la force de remercier ce bon petit père Libert, tant j'étais ému.

Comédien! J'étais comédien! J'allais paraître devant le public! Le prince Napoléon n'était pas mon cousin !

A vrai dire, mes débuts ne furent pas sensationnels ; aucune affiche n'annonça l'événement aux foules attentives. Je peux même avouer, modestement, que le samedi où je

débutai, les spectateurs du théâtre Montmartre n'en furent même pas avertis par une annonce pompeuse.

Il est vrai que mon rôle de début n'était même pas une « panne », c'était tout pauvrement une simple figuration.

C'est le 25 février 1850 que cet événement théâtral eut lieu. On jouait une pièce en un acte de Paul Duport, intitulé *Kettly ou le Retour en Suisse* et, dans cette pièce, dont je serais bien capable de vous chanter encore trois ou quatre couplets, je représentais, accompagné d'un camarade, la population du village helvétique où devait revenir Kettly.

Tout mon rôle consistait à paraître sur scène avec une bêche sur l'épaule et un mouchoir à la main que j'agitais à l'arrivée de la compatriote de Guillaume Tell. Et c'était tout.

Comme on le voit, il n'y avait pas, dans ce rôle, de quoi se faire remarquer du public ; cela ne m'empêcha pas d'être furieusement ému.

Mais, à vrai dire, mon véritable début n'eut lieu que le lendemain, 26 février, — on voit

que je précise. — C'était un dimanche. Au moment de paraître en scène on chercha mon camarade qui représentait avec moi le village tout entier ; personne ! Bah ! on n'allait pas rendre l'argent pour ça !

— Tu le remplaceras au pied levé, me dit le petit père Libert qui était un homme de ressources.

— Moi, m'sieur ?

— Oui, toi !

— C'est que je ne sais pas son rôle ; je n'ai pas répété.

— Bah ! tu es intelligent ; tu t'en tireras toujours.

Oh ! mes enfants, ce trac, en entrant en scène ! Pensez donc, c'était le second jour que je faisais du théâtre et déjà je jouais un rôle, et au pied levé !

Eh bien, ça marcha fort bien !

Et à la réplique, rouge comme un coq et tremblant comme la feuille, je lançai parfaitement au père de Kettly :

— Eh bien ! père Frantz, est-ce que Kettly nous quitterait déjà !

C'était tout mon rôle; mais il paraît que j'y fus fort bien.

Pourtant la presse n'en parla pas : vous aurez beau feuilleter les journaux du temps, vous n'y trouverez aucun compte rendu sur les débuts de Lassouche au théâtre Montmartre.

A cette époque, Montmartre n'était pas encore le cerveau de la France. C'était un gentil village hors barrière, tout fleuri de jardins, tout peuplé de guinguettes et couronné de moulins dont les ailes faisaient joyeusement tournoyer les bonnets des grisettes.

Quand les répétitions nous laissaient des loisirs, nous en profitions pour filer en bande vers la campagne. On n'avait pas loin à aller. Nos promenades ne nous conduisaient jamais guère plus loin que la rue du Ruisseau. Mais c'était un endroit charmant. Il y avait là une guinguette, dont j'ai oublié le nom, et qui recevait souvent notre visite. Devant elle, s'étendaient des prés où broutaient des vaches mélancoliques, et l'horizon était bordé par

de hauts peupliers, tout pleins de hannetons.

Ah! ces hannetons! c'était une de nos joies estivales! On leur faisait une chasse effrénée, et je vous prie de croire qu'on n'en revenait pas bredouilles.

Je me souviens qu'un jour, on en avait tant et tant ramassé de ces sales bestioles que, ne sachant qu'en faire, on décida de les rapporter à Montmartre. Malheureusement, nous avions oublié de nous prémunir d'un récipient pour les enfermer. Mais on ne s'embarrassait pas pour si peu. Une de nos petites camarades, dont j'ai malheureusement oublié le nom, — ce qui fait que je ne peux le léguer à la postérité, — enleva simplement un de ses bas, que l'on remplit des coléoptères, et revint à Paris un pied chaussé et l'autre nu, comme on disait dans une chanson qui faisait fureur à ce moment.

A cette époque, j'habitais rue Marie-Antoinette (en République, rue Antoinette, tout sec), une chambre que je ne payais pas moins de cent francs par an, et, ce jour-là, comme on avait le temps, j'invitai mes amis à venir

prendre un verre d'un vieux marc de Bourgogne que je venais de recevoir.

Hélas! je devais être mal récompensé de cette largesse!

Le soir, après le spectacle, rentré chez moi, je me mis au lit, où je m'endormis bien entendu comme on s'endort quand on a vingt ans, et que l'on est fatigué.

Mais soudain je fus réveillé par d'horribles démangeaisons, à croire que tout à coup la fièvre urticaire venait de s'abattre sur ma peau, ou tout simplement que toutes les puces de la Butte avaient élu domicile dans mon lit.

Ce n'était pas des puces, mais bien les hannetons que ma bonne petite camarade avait apportés dans son bas et qu'elle avait trouvé fort spirituel de transvaser dans mon lit.

Le moyen de se fâcher! Je fus le premier à rire de la bonne farce!... N'empêche que j'avais failli être dévoré tout vif par ces hannetons de la rue du Ruisseau.

Ce n'eût pas été assurément une grande perte pour l'art dramatique en général, ni pour le théâtre de Montmartre en particulier, et ce bon petit père Libert n'eût pas été forcé de faire relâche pour si peu, car les rôles que je jouais à Montmartre étaient plutôt des pannes.

Aussi ne m'étendrai-je pas longuement sur l'année que je passai au théâtre national de la Butte qui n'était pas encore sacrée.

Pourtant, j'eus l'honneur d'y faire une création. Cela a l'air d'un paradoxe et cependant ce n'est que l'expression d'une éclatante vérité. J'y créai Homard, dans une pièce qui s'appelait *Rose Pompon à Alger* et dont le théâtre Montmartre eut l'honneur de donner la première représentation.

Ce qu'était cette pièce? Ne me le demandez pas. Tout ce que je sais, c'est qu'elle était de *Chaulieu*, journaliste fort influent de l'époque; et que je dus y être remarquable en tous points.

J'eus également l'honneur d'y jouer en compagnie de Laferrière et de Mme Lacres-

sonnière, *Elle est folle*, dans une représentation au bénéfice d'un camarade; car, en ce temps-là, les grands artistes du boulevard ne dédaignaient pas de venir jouer en banlieue pour faire plaisir à des camarades moins connus, et partant, moins fortunés.

J'y jouai aussi, avec Ferville et Volnys, *Estelle*, une pièce de Scribe. Ce fut même ce qui me valut la grande joie de déserter pour un soir le théâtre Montmartre pour l'Ambigu.

Dans *Estelle*, je faisais Renaud, un domestique — déjà! — Ferville et Volnys devant jouer quelques jours après cette même pièce à l'Ambigu, pour un autre bénéfice sans doute, me demandèrent, comme je savais le rôle de Renaud, de bien vouloir me joindre à eux. L'on pense si j'acceptai avec enthousiasme! Pensez donc, jouer sur un théâtre du boulevard!

Par malheur, il y eut une ombre à ma joie. J'avais, bien entendu, un costume qui sortait du magasin du théâtre Montmartre, et ce costume, un habit écarlate tout galonné

d'or, était agrémenté, en plus, d'une large tache d'huile sur l'épaule droite. Pour Montmartre, ça n'avait aucune importance, mais à Paris, à l'Ambigu !... L'enlever était impossible ; la benzine n'aurait pu y suffire et d'ailleurs on ne connaissait pas encore ce produit.

Force me fut de jouer avec ma tache sur l'épaule droite, et je dus sauver la situation en ne présentant au public que le côté gauche et ne me montrant jamais que de profil.

Avec cet habit rouge, et marchant toujours de travers, les spectateurs de l'Ambigu durent trouver que ce domestique était de la famille des écrevisses.

Un autre souvenir qui me reste de cette époque lointaine de mes débuts au théâtre, est celui des représentations du Ranelagh.

Combien de Parisiens se souviennent à cette heure du Ranelagh ? C'était un coin charmant du Bois de Boulogne, situé à peu près à l'endroit où se trouve aujourd'hui le parc de la Muette.

C'était le coin de prédilection des commerçants et des petits bourgeois de Paris qui, le dimanche, allaient passer la journée à la campagne.

Il y avait là une guinguette où l'on pouvait s'approvisionner de pain, de saucisson, de fromage et de suresnes presque authentique. Un bal en plein air accompagnait la guinguette, et les calicots et les grisettes s'en donnaient à cœur-joie.

Or, le propriétaire de la guinguette en question, pour retenir le plus longtemps possible sa clientèle sous ses ombrages, donnait, chaque dimanche, une représentation théâtrale, avec le concours des artistes de la banlieue.

C'était une scène bien simple, où les décors manquaient et dont le sol était simplement fait de quelques planches posées sur des tables de l'établissement.

Mais le bon public n'y regardait pas de si près et ne ménageait pas ses bravos aux artistes.

Et c'est ainsi que j'ai eu l'honneur d'inter-

prêter, au théâtre du Ranelagh, *La Queue du chien d'Alcibiade* et *J'ai mangé mon ami*, petit chef-d'œuvre de Labiche qu'on a oublié dans ses œuvres complètes.

Oh! comme tout cela est loin, maintenant!

CHAPITRE V

Le théâtre des Batignolles. — Salvator Rosa.
— Molin. — Le Père Tambour.

Il y avait un an que je jouais au théâtre Montmartre, et Libert ne songeait pas à m'augmenter...

Vingt-cinq francs par mois, c'était maigre... même en 1850! Aussi, lorsque j'appris que Cholet, qui faisait les deuxièmes comiques au théâtre des Batignolles, venait de quitter ce théâtre pour aller jouer dans Paris, je n'hésitai pas une minute à aller trouver Gaspari.

Gaspari avait eu un certain succès au boulevard dans les grands premiers rôles, mais il avait quitté son emploi pour faire de la direc-

tion et présidait aux destinées du théâtre municipal des Batignolles.

J'eus la chance d'être engagé tout de suite à raison de quarante-cinq francs par mois : presque le double de ce que me donnait le père Libert.

Ce coup de fortune ne m'étourdit pas.

Je débutai à Batignolles dans le rôle de Grain d'Amour de *Paillasse*, le 15 mai 1851... et le théâtre n'illumina pas.

Je demeurai chez Gaspari un an, et j'y jouai cinquante-deux pièces : je n'eus qu'un jour de repos, le Vendredi-Saint.

De cette époque lointaine, je n'ai conservé que de rares souvenirs. La seule chose digne d'être rappelée est la représentation de *Salvator Rosa*, donnée au bénéfice d'un artiste, et à laquelle Mélingue prêta le concours de son prestigieux talent.

Dans ce mélo, Salvator Rosa, arrêté par des brigands, payait sa rançon en faisant le portrait de l'un d'eux, et Mélingue, qui était aussi bon dessinateur que grand artiste, avait

coutume de crayonner le portrait d'un brigand en scène, et devant le public. Plus tard, dans *Benvenuto Cellini* il modelait une statue dans les mêmes conditions. Entre parenthèses, ces statuettes étaient vendues chaque soir, et je serais curieux de savoir s'il s'en trouve encore parmi les amateurs de curiosités. Or, à cette représentation, c'est mon portrait que fit Mélingue : la ligne si aristocratique de mon nez l'avait sans doute séduit.

C'est durant mon séjour à Batignolles que je fis la connaissance d'un grand diable de bohème qui s'appelait Molin et qui devait mourir fou, après avoir été sous-préfet de l'Empire. A cette époque, la bohème menait à tout, et on n'avait même pas besoin d'en sortir.

Il y avait, près du théâtre des Batignolles, un marchand de vin du nom de Poirier, chez qui les artistes venaient prendre leurs repas. Ce n'était pas cette clientèle qui devait l'enrichir.

Moi, notamment, avec mes quarante-cinq

francs par mois, je ne pouvais guère m'offrir d'orgies.

Mais ce bon M. Poirier — qu'on nommait Louis XVIII, à cause de sa ressemblance avec le feu roi — m'avait pris en estime.

— Toi, me disait-il, tu ne moisiras pas longtemps ici, je te le prédis !

Et, confiant en mon avenir, il m'avait ouvert dans son établissement un large crédit, dont j'usai, mais... n'abusai pas.

Le Molin en question fréquentait l'établissement.

Un jour, je sortais de table, lorsqu'un grand escogriffe vint se mettre à la place que je venais de quitter et, appelant la bonne, il lui dit :

— Enlevez-moi donc l'écuelle dans laquelle ce cochon vient de manger !

C'était Molin qui venait de parler ainsi. Ce n'était peut-être pas très correct, mais c'était dit sur un ton de bonne humeur qui ne me permettait pas de me fâcher.

Je sortis donc sans rien répondre.

Mais, le lendemain, j'arrivai juste chez

Poirier au moment où Molin sortait de table et m'installant à sa place encore chaude :

— Hé ! criai-je, enlevez donc l'auge dans laquelle ce cochon vient de manger !

Molin se retourna :

— C'est moi qui viens de manger là ! fit-il.

— Je le sais bien, et c'est justement pour cela ! répliquai-je.

— Ah ! fit Molin.

Et se rappelant la scène de la veille, il se mit à rire :

— Tu es Lassouche?

— Oui !

— Je te vois souvent au théâtre. — Qu'est-ce que tu vas manger?

— Qu'est-ce que tu as mangé?

— Deux « bœufs aux lentilles ».

— Poirier ! servez-moi trois bœufs aux lentilles ! criai-je à Louis XVIII.

Je ne voulais pas rester en infériorité devant Molin.

— Tu vas manger trois bœufs aux lentilles?

— Oui !

— Je voudrais voir ça !

— Eh bien! assieds-toi.

A vingt ans, on engloutirait des cailloux!

Je mangeai donc mes deux premières portions de bœuf; et j'allais entamer la troisième, à la barbe de Molin ébahi, quand, d'une voix de stentor, celui-ci s'écria :

— Poirier! apporte-moi un troisième bœuf aux lentilles!

— Et à moi aussi.

Cela commençait à devenir du bon Labiche. Mais on s'arrêta au quatrième « bœuf aux lentilles » qui scella entre Molin et moi une amitié inaltérable.

Les duels de Molin ne se terminaient d'ailleurs pas toujours par un tournoi au bœuf aux lentilles.

Je me souviens qu'un jour, après le théâtre, ce bon Molin eut une discussion avec un autre bohème de ses amis.

Des gros mots, on allait en venir aux coups, quand Molin :

— Nous n'allons pas nous battre à coups de poings, comme des manants!

Et comme on n'avait pas d'épées sous la main, ce grand braque de Molin s'en alla chiper à la barrière deux grandes sondes de douaniers, et c'est avec ces armes d'un nouveau genre que le duel eut lieu dans un terrain, près de la place actuelle de l'Europe.

Le plus fort, c'est que Molin blessa son adversaire.

Un autre jour, — c'était un soir plutôt, un soir de bal masqué. — Molin et moi avions décidé d'aller à l'Opéra. Et nous voilà partis, moi dans une défroque quelconque du théâtre, lui en chicard... mais un chicard archicoquentieux, tel que Gavarni n'en avait jamais rêvé même dans ses fantaisies les plus folles.

Bien entendu, Molin fit sensation.

Mais après avoir rôdé une heure dans le bal, et fait mille excentricités :

— Dis donc, on se rase ici !

— Ma foi !

— Allons-nous-en !

— Je veux bien !

Et nous partons.

Il y avait près de l'Opéra — bien entendu je parle de l'ancien Opéra, celui de la rue Le Peletier, — il y avait un petit café possédant un billard, et où les amateurs de ce noble jeu se donnaient rendez-vous.

Ce billard était rarement inoccupé.

Pourtant, quand nous entrâmes personne n'en taquinait les billes.

Molin s'en approcha, et avisant un garçon :

— Combien l'heure, ton billard ?

— Soixante-quinze centimes.

— Tiens, voilà trente sous !

Puis, avec un sang-froid imperturbable, Molin enlève son casque empanaché de chicard, se couche sur le billard..... et s'endort.

Cinq minutes après, des joueurs arrivent qui demandent à grands cris qu'on leur rende leur instrument de plaisir transformé en lit.

On réveille Molin.

— Qu'est-ce qu'il y a ?

— Le billard.

— Et bien, quoi, le billard ?

— Il y a des clients qui attendent.

— Vous dites ?

— Je dis qu'il y a des clients qui veulent jouer !

— Il n'y a pas deux heures que je dors.

— Non... mais...

— Mais... mais... vous allez me fiche la paix. J'ai loué votre billard pour deux heures, et j'y dormirai deux heures.

Et il dormit deux heures.

Il y a un autre type que j'ai connu à cette époque et dont le souvenir est resté dans ma mémoire.

C'est le père Tambour, un vieux soldat de l'Empire, qui vendait des pommes de terre frites à la barrière de Clichy.

J'habitais dans une maison disparue aujourd'hui et qui s'élevait au coin de l'avenue de Clichy, à la place du café.

C'est au rez-de-chaussée de cette maison qu'était installée l'échoppe du père Tambour, et j'étais un de ses meilleurs clients.

Or, voilà que Gaspari monta une pièce inédite, de je ne sais plus quel auteur, intitulée

le *Petit Tondu*, pièce militaire, en cinq actes, et où Napoléon et son armée étaient mis en scène avec plus ou moins d'habileté.

Quelques jours avant la première, comme je causais avec le père Tambour :

— Est-ce vrai, me demanda-t-il, que vous allez jouer une pièce sur le Petit Tondu?

— C'est vrai!

— Et il va y avoir des soldats en scène?

— Dame, oui!

— Oh! monsieur Lassouche, vous pourriez me faire un grand plaisir!...

— Si c'est possible.

— Voilà : Je voudrais figurer dans cette pièce.

— Vous! père Tambour!

— Oh! je ne demande rien pour ça; au contraire! Mais ça me ferait tant de plaisir de figurer avec mon costume et mes cadenettes du temps de l'Autre!

— Vous avez encore votre costume?

— Dame, oui! et je le soigne!

— Eh bien! je vous promets de vous faire figurer dans le Petit Tondu.

Gaspari, à qui je fis part du désir du vieux grognard, accepta avec joie.

Et le père Tambour, en superbe costume de voltigeur de la garde parut sur la scène des Batignolles. Le public, qui le reconnut, l'acclama; et je vous assure que lorsque la figuration criait : « Vive l'Empereur! » le père Tambour poussait ce cri avec une conviction très compréhensible.

CHAPITRE VI

Je fuis Paris — La Belgique. — Belgeries. —
Mes deux importations. — Désiré.

Mon Dieu, à tout prendre, je n'étais pas malheureux au théâtre des Batignolles sous la direction de mon vieil ami Gaspari, qui depuis... mais passons.

Pourquoi donc n'y restai-je qu'un an, et le quittai-je brusquement vers le beau mois de mai de l'an de grâce 1852, pour m'exiler à Bruxelles ?

Peut-être, pensez-vous, je m'étais gravement compromis dans les affaires politiques, je prévoyais le 2 Décembre imminent, et, tel Gribouille, je m'exilai afin de ne pas être proscrit ?

Quelque flatteuse que soit pour mon amour-propre, cette opinion, je dois avouer bien humblement que ce n'est pas pour cette raison que je m'éloignai de France.

Mon Dieu, pourquoi ne pas le dire : j'avais des dettes.

D'ailleurs, on comprendra facilement que même en 1852, il était difficile de vivre avec quarante-cinq francs par mois — c'était ce que m'allouait généreusement Gaspari. Or, comme j'avais vécu douze mois avec cette modique somme, je pense qu'il est plus honorable d'avouer que j'étais fortement endetté,

> Que j'avais tout mangé, qu'il ne me restait plus
> De mes propriétés, ou réelles ou fausses,
> Qu'un tas de créanciers hurlant après mes chausses ;
> Ma foi, je pris la fuite !...

C'était d'ailleurs prendre le plus sage parti qu'il fût.

J'allai donc trouver un de ces agents de théâtres dont les officines pullulaient dans les environs de la porte Saint-Martin, et j'y ob-

tins de suite un superbe engagement de premier comique pour Bruxelles : Direction Letellier.

J'étais content, dites-vous?

Eh bien, non !

Ou, du moins, ne l'étais-je qu'à moitié.

C'est que, si j'avais des créanciers, que j'étais heureux de fuir, j'avais aussi...... une petite amie que j'étais désolé de quitter.

J'en demande pardon à mes lecteurs, ce ne sont point ici des *mémoires secrets* que j'écris, et n'ayant point du tout l'intention de faire une concurrence déloyale à M. de Faublas ou à Casanova, je n'y aborde la question femme qu'en.... tremblant.

Pourtant, pourquoi vous cacherais-je que j'avais le cœur navré de quitter la... petite amie en question ?

Tellement navré que je retardai mon départ le plus possible, et que je m'attardai dans les délices non pas de Capoue, mais..... de la fête des Batignolles qui battait son plein en ce moment.

Pourtant, il fallait partir : la meute des

créanciers se faisait de plus en plus hurlante, je voyais déjà se profiler l'ombre menaçante de Clichy; on m'attendait à Bruxelles : et puis... et puis... le léger viatique que m'avait avancé mon agent théâtral allait s'épuisant : il ne me restait plus que les 26 ou 27 francs nécessaires à l'acquisition de mon ticket de voyage.

Et un matin je partis.

Bien entendu, je n'avais eu garde d'avertir la petite amie : je voulais couper à la scène déchirante des adieux.

Ce matin-là, donc, tandis que la petite amie dormait encore, je m'habillai prestement, je fis un paquet de mes trois chaussettes et de mes quatre mouchoirs et... en route pour la gare du Nord.

Il y a un dieu pour les amoureux, et ce dieu, qui sans doute veillait sur la petite amie, voulut que je manquasse le train.

En sorte que je dus revenir chez moi, où la petite amie dormait toujours, que je me reglissai auprès d'elle et que je repris le somme interrompu.

Seulement, dame, je dus également enchaîner la scène si déchirante des adieux.

J'arrivai à Bruxelles, en Brabant, le 22 mai 1852, avec trente centimes dans ma poche.

C'était juste un sou de plus que n'en avait Isaac Laquedem, quand il passa dans cette ville où

> Des bourgeois fort dociles
> L'abordèrent en passant...

Mais, vous l'avouerai-je, cette supériorité sur un homme aussi célèbre que l'est le Juif-Errant, ne m'emplit pas l'âme d'un orgueil bien démesuré.

J'étais même fort ennuyé en débarquant à la gare du Midi.

Entre parenthèses, avez-vous remarqué qu'à Bruxelles la gare du chemin de fer du Nord s'appelle gare du Midi ; drôle de peuple !

Oui, j'étais fort ennuyé, car je ne connaissais personne à Bruxelles. Il était huit heures du soir, j'avais faim, et je ne savais où aller coucher.

A tout hasard, je demandai le café des comédiens.

On me l'indiqua.

Je m'y rendis.

J'y trouvai le gros Désiré, des Bouffes.

J'étais sauvé !

Merci, mon Dieu !

La Belgique est le vestiaire de l'Europe : toutes les nations viennent y déposer leur parapluie en passant.

Ce qui me frappa le plus à Bruxelles, ce furent les voitures de bouchers qui ressemblaient à des corbillards et les corbillards qui ressemblaient à des voitures de marchands de couteaux.

Quelques expressions aussi me frappèrent.

Cette affiche, entr'autres, répétée sur tous les murs :

Quartier à louer

Et que fut-ce, lorsque le lendemain, ayant touché quelque avance de Letellier, Désiré, qui s'était fait mon guide, me dit :

— Puisque tu es ici pour un an, tu ne vas pas aller à l'hôtel, je pense !

— Fichtre non !

— Alors, il te faut louer un quartier !

— Hein ?

— Je dis, il te faut louer un quartier !

J'avais bien compris, mais je regardais Désiré, pensant qu'il venait tout à coup d'être frappé d'aliénation mentale.

Mais Désiré avait l'air très sain d'esprit.

Alors, moi :

— Ma foi, je t'avouerai qu'à louer quelque chose, un appartement me suffira, et même une simple chambre...

— C'est ce que je dis.

— Mais tu me parles de louer tout un quartier !

Désiré se roula.

— Ah ! bon ! mais ici, au lieu d'appartement *à louer* on met *quartier à louer*.

Ce fut ma première leçon de belge.

Quoique ça, je ne mordis jamais bien à la langue, et c'était toujours pour moi une sur-

prise nouvelle que d'entendre parler ces braves Bruxellois.

Ça me rappelle cette parole typique du concierge du théâtre, qui un soir m'arrête et me gratifiant d'un coup de poing à tuer un bœuf :

— Sacré Lassouche, sais-tu que tu es drôle pour une fois, tu m'as fait pisser ma femme dans sa chemise !

Il me faudrait un volume si je voulais écrire toutes les *Belgeries* que je notai à cette époque.

Rien que les inscriptions funéraires me fourniraient 300 pages.

Pourtant, j'en veux citer quelques-unes.

La Belgique est, comme on le sait, le pays des corporations. Celle des brasseurs, qui est la plus importante, ayant perdu un de ses membres et non des moindres, jugea qu'il était de son devoir de lui élever un monument digne d'elle.

Mais que représenterait ce mausolée ? On discuta, on chercha et l'on trouva ! Et le mo-

nument représente une larme gigantesque taillée en pierre de taille sur laquelle on peut lire, gravé en lettres d'or :

« *Jugez comme nous l'aimions !* »
puis il y a encore celle-ci :

« *Elle fut bonne fille, bonne épouse, bonne mère,.... quoique aveugle.* »

Et celle-là :

« *Il fut et sera éternellement regretté de sa famille, de ses sœurs, de ses frères et de ses nombreux amis, dont deux notamment le pleureront sans cesse.* »

Et enfin, pour finir :

Ton souvenir, Adolphe, en nos cœurs est gravé,
Tu nous chérissais tous, ta mort l'a bien prouvé.

Je ne voudrais pas me poser en bienfaiteur de l'humanité brabançonne en général, et de la population bruxelloise en particulier, pourtant je crois devoir signaler mon séjour en Belgique par deux grandes actions.

J'y ai introduit l'amour du hanneton et la passion du canotage qui, jusqu'à ce jour, y avaient été totalement inconnus.

En effet, dans des parties de campagne faites avec des camarades en compagnie des belles petites... Flamandes, j'initiai ces dernières à l'art délicat de la chasse aux hannetons que j'avais appris moi-même dans les prairies de la rue du Ruisseau et j'organisai des parties de canotage sur la Senne... car Bruxelles, ce pays de l'imitation, a une Senne à... l'instar de Paris.

Ce sont des titres de gloire cela, et si Bruxelles, un jour ou l'autre, ne m'élève pas une statue à côté du Manneken Piss, c'est qu'il n'y a pas de justice au pays de Léopold.

Le théâtre de la Monnaie n'était pas, à cette époque, ce qu'il est aujourd'hui.

Sa réputation était faite, dans toute la Belgique.

Un jour — c'était l'année auparavant — un passant parcourait les rues de Bruxelles en criant :

— Au feuye ! au feuye !

— Où qu'il est donc, le feuye ? demande un autre passant.

— A la Monnaie ! répond le premier, toujours courant.

— A la Monnaie... got ferdom... là où qu'on fait de l'argent ?

— Non !... Là où qu'on n'en fait pas !

Je débutai à la Monnaie dans le rôle de Califourchon, de la *Corde sensible*, et je jouai, de mai 52 à juin 53, une trentaine de pièces qui n'ont laissé aucun souvenir en mon esprit.

Pourtant je me souviens des représentations de la *Chatte Blanche*, où je jouai le premier ministre aux côtés de Désiré qui faisait le roi.

Il faisait une chaleur tropicale, à l'instar de l'Afrique, car ces bons Belges, il faut toujours qu'ils imitent quelque chose. Et je vois encore Désiré intercalant dans son rôle cette apostrophe :

— Dites-moi, ministre, est-ce que vous ne croyez pas au " stripp nécessaire " ?

Le stripp était une façon de bock de bière.

Je répondais :

— Oh ! oh ! Sire, on sait où les `` paillards sont '' !

Les Belges riaient.

Et nous, pendant l'entr'acte, nous sortions du théâtre, en costumes, nous traversions la rue et allions boire un stripp à une buvette qui était installée en face, au *Ministre des Finances!* Je n'invente pas.

Puis, à l'autre tableau, Désiré reprenait :

— Dites-moi, ministre, est-ce que vous ne croyez pas au stripp nécessaire.

Et je reprenais :

— Oh ! Sire, on sait où les paillards sont !
Que voulez-vous ?

Il faisait si chaud !

CHAPITRE VII

Beaumarchais. — La Bohème industrieuse. — Paul de Kock. — La grande colère de Gaspari.

Pendant que j'étais à Bruxelles, Gaspari avait pris le théâtre Beaumarchais.

A mon retour, me trouvant sans engagement, j'acceptai avec enthousiasme celui qu'il m'offrit dans son théâtre.

Après la banlieue, l'étranger, et maintenant le boulevard; c'était un acheminement vers la gloire, sinon vers la fortune, car les appointements de quatre-vingts francs par mois que m'allouait généreusement Gaspari n'étaient pas encore faits pour me rendre millionnaire.

D'ailleurs je n'y tenais pas.

C'est à Beaumarchais que je fis la connaissance d'un bon petit camarade qui, tandis que je jouais les bas comiques, interprétait les jeunes premiers, et qui devait faire son chemin, puisqu'il devait devenir Frédéric Febvre, l'inoubliable créateur de l'*Ami Fritz* et de tant d'autres chefs-d'œuvre.

Nous habitions ensemble une petite chambrette au cinquième étage, derrière le théâtre, dans les environs de la rue de Turenne, rue du Grand-Prieuré, si mes souvenirs sont précis, un bien modeste galetas que nous avions pompeusement appelé la « Bohème industrieuse ».

Quand parfois il nous prenait envie de fricoter un repas nous-mêmes, et cela nous arrivait quelquefois, pour ne pas avoir à descendre et à remonter nos cinq étages, nous avions trouvé un moyen bien commode de faire notre marché. A l'aide d'une longue corde, nous descendions un panier muni d'un papier portant notre commande et des quelques sous qui devaient représenter ces achats. Le panier arrivait ainsi tout doucettement jusqu'au

rez-de-chaussée où demeurait un crèmier-fruitier ; celui-ci, averti par un coup de sifflet, prenait notre panier, le remplissait, et nous, doucement, avec mille précautions, nous remontions jusque chez nous les victuailles devant composer notre déjeuner.

Nous avions appelé cela « La Poste aux Choux ».

Ah ! la « Bohème industrieuse » ! Heureux temps de notre jeunesse ! Je suis sûr, mon brave Frédéric, que bien souvent, sous les lambris dorés de la comédie, tu as pensé au panier de la « Bohème industrieuse » et aussi à la nombreuse clientèle que nous y recevions !

A Beaumarchais, où je demeurai neuf mois, je jouai bien des rôles dont j'ai perdu le souvenir. Mais j'y fis cinq créations retentissantes — pour moi — que je n'ai pas oubliées :

Cheap-Johnn, dans les *Coureurs de Fortunes*, de Basset.

Abdalah, dans *Ali-Baba*, de Dubreuil.

Claude, dans le *Mauvais Gas*, d'Henri de Kock.

Gripard, des *Rôdeurs du Pont-Neuf*, de Fouché.

Ce n'était assurément pas des rôles bien importants, mais c'étaient mes premières créations dans les théâtres de Paris.

Puisque le nom d'Henri de Kock est venu sous ma plume, j'en profiterai pour parler de son illustre père, le romancier populaire Paul de Kock, qui était alors le roi du moment.

Il habitait le boulevard Saint-Martin, à l'entresol, et nous ne manquions jamais de le saluer bien bas quand nous passions devant sa fenêtre où, de très bonne heure, il venait prendre l'air peut-être un peu trop infecté par l'odeur du tabac, qu'il ne pouvait sentir, c'est bien le cas de le dire.

Par exemple, dès que l'été arrivait, il quittait le boulevard Saint-Martin pour sa maison de campagne de... Belleville, car à cette époque Belleville était la campagne.

Là, tous les mercredis, sa maison nette s'ou

vrait aux amis — et ils étaient nombreux — et même aux... inconnus.

Je me souviens qu'un jour où l'on devait jouer la comédie dans son jardin, on avait élevé à la hâte un théâtre et quelques gradins où devaient prendre place les spectateurs.

Seulement, si la scène était solide, il faut croire que les gradins l'étaient beaucoup moins, car à peine quatre ou cinq personnes y avaient-elles pris place, qu'ils s'écroulaient avec un grand fracas.

Cris, frayeur, brouhaha! Mais heureusement, personne n'était blessé.

Personne?...

Hélas, si! car des cris déchirants partirent tout à coup de dessous cet amoncellement de planches; on accourut, on débarrassa le lieu de l'accident et on aperçut quoi? un homme enfoncé jusqu'au cou dans un grand baquet d'eau où il était en train de prendre un copieux bain de siège. En tombant des gradins il avait chu dans ce récipient qui se trouvait là on ne sait comment. Par bonheur, le baigneur

était sain et sauf; aussi la peur se changea en moqueries.

Mais le maître de la maison, tout étonné, avait beau fouiller dans sa mémoire, il ne parvenait pas à reconnaître l'homme au bain de siège.

— Monsieur, dit enfin Paul de Kock, je ne sais si je ne me trompe, mais il me semble que je n'ai pas l'honneur de vous connaître.

Alors, l'homme, honteux et piteux :

— Hélas, non ! On m'avait tellement parlé de vos mercredis à Belleville, que j'ai voulu voir de près ce que c'était. Je me suis donc introduit chez vous, sans être invité, mais vous le voyez, je suis bien puni de ma curiosité.

Le bon M. de Kock sourit, puis :

— Il faut changer de vêtements, monsieur ; vous ne pouvez rester dans cet état.

Il le conduisit dans sa chambre, lui prêta des habits, puis le ramena au jardin où l'on avait eu le temps de reconstruire les gradins écroulés :

— Prenez place, monsieur, et soyez heureux, vous allez voir ce que sont les mercredis

de Paul de Kock. Non seulement vous êtes entré chez moi, mais vous êtes même entré dans mes vêtements, ce qui n'est jamais arrivé à mes meilleurs amis.

Tout Paul de Kock est dans ce trait de paternelle bonhomie.

Comme je l'ai dit plus haut, je ne restai que neuf mois au théâtre Beaumarchais.

Voici dans quelle circonstance je quittai ce théâtre.

Bien que je fusse grand ami de mon directeur Gaspari — et peut-être même à cause de cela — il m'arrivait souvent d'avoir avec lui des disputes qui faisaient la joie du théâtre.

J'avais mon franc-parler et je ne me gênais nullement pour dire tout haut ce que je pensais de l'administration, mauvaise habitude, dont je n'ai d'ailleurs jamais pu me défaire.

Un jour, en arrivant au foyer, je vois au tableau que l'on avait mis trois francs d'amende à un pauvre diable de comédien qui gagnait à peine quinze francs par mois et pour une

vétille qui à peine aurait valu une réprimande au délinquant.

— C'est une infamie! ne puis-je m'empêcher de m'écrier.

Et, d'un bâton que j'avais à la main, je brisai la vitre du tableau et en déchirai l'affiche.

Tout le monde en pâlit.

Je venais d'accomplir un horrible sacrilège.

Qu'allait-il se passer?

Il se passa que le lendemain tout le personnel du théâtre était convoqué au foyer et que là, devant la troupe entière, Gaspari, Gaspari en personne, une main derrière le dos et l'autre dans son gilet, tel Napoléon, tenta de m'admonester vertement devant ses employés tremblants.

— Monsieur! hier vous avez brisé le tableau, et avez, paraît-il, tenu des propos très malveillants contre l'administration.

— J'ai dit ce que je pensais!

— Vous avez trouvé ignoble...

— Parfaitement! et je maintiens le mot. On ne donne pas trois francs d'amende à un acteur qui en gagne quinze. Je le répète, c'est ignoble!

A ce moment, un vieillard que je n'avais pas aperçu, et qui se trouvait auprès d'une jeune actrice nommée Fronsac, se leva et :

— Je m'en vais, je ne veux pas en entendre davantage.

Qu'était-ce que celui-là ?

Je me tournai vers lui et, le reconnaissant, avec le plus de politesse que je pus :

— Mais, monsieur, partez ! Vous ne faites pas partie du théâtre et je ne pense pas que votre place soit ici au milieu de nous et surtout à côté de mademoiselle !

Or, ce vieillard était tout simplement Jacques Arago.

On pense bien qu'après une pareille scène je ne pouvais rester longtemps au théâtre Beaumarchais et sous la direction de mon bon ami Gaspari.

D'ailleurs, Henri de Kock, qui était au courant de tous les potins du théâtre, avait eu la bonté de parler de moi à Hostein, qui cherchait quelqu'un pour jouer le rôle de *Moutonnet* dans *les Cosaques* et j'étais allé voir Hostein.

Aussi, le lendemain, quand Gaspari m'ap-

prit qu'il était dans la cruelle nécessité de se priver de mes services, je lui répondis le plus simplement du monde :

— Ça se trouve bien ! Justement j'allais vous demander un congé pour aller jouer à la Gaîté dont voici l'engagement.

CHAPITRE VIII

La Gaîté. — Déjazet. — Il n'y a pas de pannes au théâtre. — La parole est à Brichanteau.

La Gaîté !

Comme on le voit, lentement je me rapprochais du Palais-Royal où je devais trouver mon chemin de Damas.

La première création que je fis à la Gaîté, où j'avais été engagé pour jouer les bas comiques, fut celle... Frémissez!... d'*Olivier le Daim*, dans le *Sanglier des Ardennes*.

C'est à ne pas croire, mais... la vérité avant tout.

Vous dire si j'y fus bon ou mauvais dépasse les forces de ma mémoire. En tout cas, ce ne dut pas être une création bien retentissante,

car ce premier essai dans les grands troisièmes rôles ne m'encouragea pas à délaisser les comiques pour lesquels je semblais plutôt né.

Né est bien le mot.

Je créai successivement *Jean* dans les *Oiseaux de proie*, un beau drame de d'Ennery, où j'étais très fier de jouer avec Lacressonnière; puis *Toto* dans *Monsieur de la Pinchenette*, puis *Fanferlich* dans le *Sergent Frédéric* que la grande Déjazet venait de créer à la Gaîté.

Déjazet! Comme ce nom résonne à l'oreille d'une façon étrange!... comme celle qui le portait!... Que de souvenirs il évoque ! Que de rires, de larmes, d'émotions, de rêveries l'accompagnent!... Femme, elle fut adorée, actrice, elle fut idolâtrée! Quelle réputation peut-on lui comparer ? Quelle illustration peut-on mettre en regard de la sienne ? Sa personnalité se pliait à tous les caprices des auteurs, à toutes leurs fantaisies. Elle a exulté dans tous les genres et représenté presque toutes les têtes couronnées. On ne peut pas dire qu'elle ait créé les travestis, mais elle a

tellement étendu son domaine dans cet emploi qu'elle en a presque reculé les bornes, car elle a lassé l'imagination des auteurs qui ne savaient plus lui faire de rôles.

Dans le *Sergent Frédéric*, il était question comme on le pense bien, de Frédéric de Prusse. Que valait cette pièce ? Je serais bien embarrassé de le dire, mais qu'on me permette de citer ici un entrefilet théâtral d'un journal de l'époque :

« Que dirons-nous du *Sergent Frédéric*,
« pièce en cinq actes, de MM. Vanderburk et
« Dumanoir, qui vient d'être donnée à la
« Gaîté ? Ce n'est ni un mélodrame, ni un
« drame, ni une comédie, ni un vaudeville,
« ni une féerie ; cela ne ressemble à rien,
« c'est un composé monstrueux de péripéties
« assez violentes et de facéties puériles, où
« l'histoire est horriblement torturée, où les
« anachronismes abondent, où des mots qui
« traînent partout sont jetés au public pour
« le faire rire, et il ne rit pas toujours. Eh
« bien, cette pièce absurde, où Mlle Déjazet
« joue le Grand-Frédéric à vingt ans, a du

« succès ; pourquoi ? à cause de M^lle Déja-
« zet. Elle met sur cette tristesse et ces mi-
« sères le prestige de son talent. Elle voile
« tout cet ennui par le charme de sa physio-
« nomie, de son regard, de son sourire, par
« l'attrait suprême de son jeu, la verve et la
« gaîté de ses chansons. Elle seule fait valoir
« cette pièce où nous ne pouvons louer à
« côté d'elle que M^lle Jouassain, qui a cessé
« d'être pensionnaire de la Comédie-Française,
« nous ne savons pourquoi, — M. Gouget,
« qui a de la tenue, — et un jeune comique,
« Lassouche, qui, dans le rôle le plus insigni-
« fiant, a su produire de l'effet ».

C'était peut-être la première fois que l'on parlait aussi gracieusement de moi dans la presse, et j'en étais d'autant plus fier que mon rôle était sans grande importance, et que j'étais cité à côté de M^lle Déjazet.

Et pourtant...

Ici ma plume hésite... Mais je continuerai... ma foi, oui ! Quand on publie ses mémoires, on doit tout dire, le bien comme le mauvais. Et je ne vois pas pourquoi je passerais sous

silence cet incident qui me mit aux prises avec la grande artiste.

Le rôle de Fanferlich était, comme je l'ai dit plus haut, un rôle sans importance, une espèce de paysan-soldat qui suivait toujours le sergent Frédéric et lui servait de ce que, dans la tragédie classique, on appelle un confident.

A un moment donné, Frédéric, dans une fête de village, montait sur un tonneau, sortait une flûte de sa poche et faisait danser les paysans ; la scène devait faire de l'effet, étant donné la grandeur du personnage ; pendant ce temps, je devais rester assis par terre, auprès du tonneau.

Or, à ce moment, j'avais inventé de prendre mon bâton et d'en jouer avec des contorsions amusantes, parodiant ainsi mon sergent : cela fit rire... et cela gêna Mme Déjazet qui s'en plaignit à Hostein.

A mon tour, je voulus m'en expliquer avec Déjazet, qui le prit d'un peu haut. Alors, emporté par l'humeur, je lui dis :

— Vous n'êtes pas généreuse, pourtant vous

devriez l'être pour moi qui commence vous qui finissez.

La phrase était assurément un peu... « rosse » comme on dit aujourd'hui.

Déjazet m'en garda rancune et moi j'en gardai une dent à Déjazet.

Et je ruminai ma vengeance !

Elle ne se fit pas attendre.

A quelque temps de là, on monta à la Gaîté, toujours pour Déjazet, *Bonaparte à Brienne*.

Je jouai *Jacquot*, le fils du concierge de l'école de Brienne : un grotesque, sorte de grand garçon dégingandé et ridicule, que l'on habillait avec les défroques des écoliers.

Je me vois encore avec mes culottes trop étroites, mon habit trop court et ma perruque qui me bridait les yeux, tant les cheveux en étaient tirés.

Bien entendu, le rôle n'avait que quelques lignes, mais je me chargeai d'en faire quelque chose... sans en avertir personne pendant les répétitions.

En effet, le jour de la représentation arrivé,

le premier acte se déroule, c'est comme toujours, un grand succès pour M^me Déjazet, que ne vient interrompre aucune bouffonnerie de ma part. On va baisser le rideau, toutes les petites femmes vont défiler sous l'œil de Bonaparte ; je me mets à leur suite, clopin-clopant, je défile le dernier et ainsi je tourne le dos au public, mais le voilà qui éclate de rire : j'avais suspendu au dos de ma tunique trop courte un grand polichinelle en papier.

Déjazet fronça le sourcil, mais j'avais eu ma vengeance et j'avais produit mon effet.

J'ai toujours pensé que, de même que le mot *impossible* n'est pas français, le mot *panne* ne doit pas exister dans le dictionnaire théâtral. Car il n'est pas de petit rôle dont un acteur ne puisse tirer quelque effet.

Il me souvient que lorsqu'on monta le *Juif-Errant*, le rôle de *Loriot* me fut confié. On sait ce qu'est ce rôle : un teinturier qui vient porter successivement à M^me Arnaud quatre ou cinq lettres, ce Loriot est une façon de concierge. Toute la gaîté du

rôle consiste en ce simple détail que Loriot arrive avec les bras tantôt bleus, tantôt rouges, tantôt jaunes, suivant la couleur de la teinture qu'il manipule. Mais je pensai que ce n'était pas assez, et chaque fois j'ajoutai deux belles taches de la couleur de mes bras de chaque côté de mon nez : ce fut du délire dans la salle, car on ne pouvait mieux indiquer, sans le dire, que ce brave Loriot ne se mouchait pas... du pied.

Oh non ! il n'y a pas de panne !

Je me souviens qu'un jour — il n'y a pas longtemps — je me trouvais, rue des Martyrs, dans la boutique d'un libraire ami où défilent toutes les illustrations de... Montmartre.

J'étais en train de bouquiner, quand un jeune homme entre, un tout jeune homme que sa figure imberbe trahissait tout de suite pour un comédien.

— Eh bien ! quoi de nouveau ? lui demande Prévost.

— Je suis furieux, répond l'éphèbe. On joue

la *Cagnotte*, et l'on m'a distribué une panne.

— Oh ! et quoi ?

— Sylvain !

Alors je me retournai et à moitié furieux :

— Une panne ? Sylvain ? Mais je l'ai créé ! et j'ai remercié Labiche de me l'avoir donné !

. Certes non ! il n'y a pas de *panne,* il n'y a que de mauvais artistes.

Et, qu'on me permette ici de citer un article de M. Jules Claretie, un article tout récent, que l'administrateur de la Comédie-Française a bien voulu me consacrer.

Justement il s'agit de la Gaîté.

C'est Brichanteau qui parle :

« Et tenez, encore, je me rappelle que, sur cette même scène de la Gaîté, Lassouche obtint, dans un mélodrame de d'Ennery, avec un bout de rôle de quatre sous, autant de succès que Laferrière, qui jouait le jeune premier et que Paulin-Ménier qui jouait le premier comique. Il s'appelait, ce mélodrame oublié — et qui, ma foi, en valait bien un autre — le *Fou par amour.* Là-dedans, Laferrière avait, dans un estaminet, une scène d'ivresse qui

faisait passer le frisson. C'est vrai, je vous jure. On a depuis beaucoup parlé de réalisme, de naturalisme. Avec ça que les comédiens d'autrefois ne connaissaient pas la nature et n'aimaient pas la vérité !... Laferrière, buvant son absinthe au fond du cabaret, pour oublier la femme aimée, vous donnait froid dans le dos.

« Et moi-même, l'interprète de Hugo et de Mallefille, moi, vieux romantique impénitent, est-ce que je ne cherchais pas la vérité vraie, quand je jouais ce même *Fou par amour* à Montparnasse ? L'ivresse de Coupeau, ça n'est pas nouveau. Moi aussi j'ai exprimé l'ivresse de l'absinthe, l'assommeuse verte, moi qui préfère l'ivresse de l'ambroisie ou du vin de Chypre !...

« Donc — qu'est-ce que je vous disais ? Ah ! j'y suis ! — Lassouche avait à jouer dans ce mélo d'Anicet Bourgeois et d'Ennery, non pas le Cid ou Hernani, non, mais un « premier joueur » Consultez la brochure : *Premier Joueur... Lassouche*. En 1857, il y a beau temps de ça ! Et tout le rôle de ce *premier joueur* consistait à demander un grog au gar-

çon pendant une partie de billard. « Garçon, un grog ! » Ce n'était pas le Pérou. On ne voit pas trop comment un comédien peut faire un rôle de ces divers commandements recousus entre eux :

« — Garçon, un grog !

« Eh bien! monsieur — et voilà la meilleure leçon qu'on puisse donner aux débutants et que je citerais si j'avais l'honneur d'occuper une chaire au Conservatoire — Lassouche, de ce « premier joueur », de ce comparse, de cette *panne*, de cette figuration parlée, fit un rôle, un vrai rôle, un grand rôle. Voici comment. Il jouait au billard, et, à chaque grog qu'il demandait, il exprimait par la progression des grogs, la colère qu'il éprouvait à perdre la partie, à se voir battu par son adversaire.

« C'était d'abord : « *Garçon un grog !* » Un simple grog. Le grog de famille. Mais la partie s'avançait : « Garçon, un grog ! — Un » grog à quoi, monsieur ? — Un grog à l'eau- » de-vie! » La partie continuait. « Garçon, un » grog ! — Un grog à quoi, monsieur ? » Et

le joueur irrité : « Un grog au rhum ! » Puis, l'irritation du perdant devenant plus forte : « Un grog ! Et beaucoup de rhum ! » Jusqu'à ce que, de fureur, la partie définitivement perdue, il s'écriât, frappant le sol de sa queue de billard :

— Garçon, un grog !
— Un grog à quoi, monsieur ?
— Un grog au vitriol !

» Et c'était Lassouche, notez bien, qui avait trouvé, exprimant à la fois les divers degrés de la colère et de l'ivresse, ce « grog au vitriol », dont s'amusait d'Ennery en lui disant : « Votre grog au vitriol est le mot de la pièce ! » Et cette silhouette de joueur de billard dans le fond d'un café était tellement saisissante — une eau forte, monsieur — que les quatre ou cinq répliques de Lassouche dans le *Fou par amour* devenaient aussi célèbres que les grandes scènes de Laferrière, jouant un musicien devenu fou, et de Paulin-Ménier, le joueur d'orgue. Avec un mot, un bon comédien fait un rôle. »

C'est à la Gaîté, encore, dans un vaudeville intitulé *Un suicide à l'encre rouge*, que je débutai dans les rôles de femme. — Je devais en créer plus de vingt au Palais-Royal. — Là, j'avais un rôle de petite bonne.

Je dus même, la pièce finie, nommer le nom de l'auteur.

L'auteur était un débutant, dont c'était, je crois, la première pièce. Il était là, derrière le manteau d'arlequin, attendant anxieusement cette annonce qui, pour la première fois, devait jeter son nom au grand public. Je le voyais, et voulant lui faire une petite plaisanterie :

— Mesdames et messieurs, la pièce que nous avons eu l'honneur de jouer devant vous est... d'un auteur qui désire garder l'anonymat.

Tête de l'auteur !

Mais aussitôt je reprends :

— Seulement, en ma qualité de bonne, je sais tous les potins de la maison que l'on raconte à l'office; aussi je vous confie, sous le

sceau du secret, que cet auteur s'appelle Jules Rostang.

Et le rideau tomba sous les éclats de rire.

— C'est égal, me dit le jeune auteur, vous m'avez donné une fière suée.

Enfin, pour finir, je dirai que c'est à la Gaîté, dans *Henri III*, où je jouai Lachapelle Marteau, que je jouai à côté de Frédérick Lemaître.

CHAPITRE IX

Frédérick Lemaître.

Frédérick Lemaître, ce bohémien de génie, n'a-t-il pas été la personnification la plus saisissante de l'art dramatique ?... Quel comédien a produit et osé autant que lui ?... Colosse à l'envergure cyclopéenne, qui d'un geste, d'un regard, ouvrait dans les situations les plus scabreuses les horizons les plus inattendus.

« L'État, c'est moi ! » disait Louis XIV; Frédérick Lemaître aurait eu, avec plus de justice, le droit de dire : « Le théâtre, c'est moi ! » car il a tout représenté, tout reproduit, en imprimant à chacune de ses créations le cachet générique d'une conception miraculeuse.

Sous la pourpre ou la bure, Frédérick a toujours été grand et sublime.

Dès qu'il paraissait, le silence se faisait, chacun frémissait; un courant électrique s'établissait instantanément entre lui et la foule, qu'il savait si bien dominer.

Rien ne l'étonnait, rien ne le surprenait ; une fois entré en scène, tout disparaissait autour de lui ; il s'emparait de la foule, la pétrissant, la tordant sous la puissance de son organisation merveilleuse.

Il allait, venait, riant, pleurant, rugissant, animant tout de son souffle magique.

Frédérick a été l'incarnation de la passion, l'action vivante, le drame fait homme.

Être étrange et sublime, nature exceptionnelle, unique, car les comédiens de la trempe de Frédérick n'ont pas d'aïeux, ne font pas d'élèves : le génie ne se transmet pas !

Ces natures privilégiées composent une race à elles seules ; surgissant tout à coup, elles émergent de la masse et s'élancent en avant, foulant sous leurs pieds toutes les vieilles traditions, pour se frayer à travers les obs-

tacles la route que le destin leur a tracée.

Leur mission est d'éclairer, de régénérer un art quelconque : c'est ce que fit Frédérick pour le théâtre; car il n'a pas été seulement un grand comédien, mais il fut aussi un grand peintre et un profond philosophe. Nul n'a su comme lui habiller ses personnages, les faire mouvoir, les faire penser même, empiétant pour ainsi dire sur la pensée de l'auteur, à laquelle il ouvrait souvent une voie nouvelle plus étendue, plus puissante, mais toujours vraie, toujours en regard de l'action, de laquelle il ne s'écartait jamais ; cette action, au contraire, il l'agrandissait, la développait selon son inspiration; mais, quels que soient les élans, les éclairs qui lui échappaient, il restait toujours maître de lui et de la situation, grâce à cet instinct sublime dont les grands comédiens seuls ont le secret.

Qui n'a pas vu Frédérick dans *Ruy Blas* ne connaît pas Frédérick.

Hélas! la nouvelle génération tout entière ignore malheureusement Frédérick!

Quand Victor Hugo apporta *Ruy Blas* à

la Renaissance, il avait pressenti l'artiste.

Dans cette œuvre, enfantée par un homme de génie, et interprétée par un autre homme de génie, devait surgir une création extraordinaire ; c'est ce qui eut lieu.

Jamais Frédérick ne s'était élevé à cette hauteur vertigineuse ! Dans toute la force de son talent, dans toute la plénitude de ses facultés, il fut sublime de simplicité, au premier acte, en racontant sa vie à don César ; tendre et passionné au troisième, avec la reine ; superbe dans la scène capitale, avec les ministres ; terrible au cinquième, faisant flamboyer l'épée de don Salluste, de laquelle jaillissaient des éclairs moins étincelants que ceux de son regard. Il était terrifiant !

Aussi, jamais on n'a vu pareille explosion de bravos, de cris, de trépignements ! — Lui, calme, je le vois encore, disant à don Salluste, avec cette simplicité inouïe, au milieu de cette tempête d'admiration :

Je crois que vous venez d'insulter votre reine !

— J'ai entendu parler du fameux « qu'en dis-

tu? » de Talma, mais je doute qu'il soit jamais parvenu à atteindre ce degré émouvant de vérité.

Lors de la première représentation de *Ruy Blas*, à la Porte Saint-Martin — bien entendu je n'y étais pas, puisque à peine avais-je dix ans à cette époque — le public enthousiasmé jeta à Frédérick Lemaître une superbe couronne.

Mais lui se baissa, la ramassa, puis, prenant le manuscrit de la pièce aux mains du souffleur, il couronna l'œuvre de Victor Hugo.

Je cite cette anecdote du grand artiste, car je la crois inédite.

Frédérick Lemaître continuait la série de ces grands artistes qui furent Kean et Talma.

Et à propos de Kean, qu'on me permette de narrer cette historiette que Frédérick Lemaître n'eut pas désavouée.

Kean, en représentation à Paris, arrive dans sa loge en état d'ébriété presque complet; il se dispose à s'habiller, quand il apprend que la duchesse de Berry est dans la salle ; il s'arrête alors et déclare qu'il ne jouera pas.

Grand émoi dans les coulisses.

Le régisseur le supplie de jouer, les artistes aussi, le directeur.... rien n'y fait, il persiste dans son idée de ne pas jouer devant la duchesse de Berry

Seul, un de ses amis — par parenthèse, c'était le grand peintre Reynolds — est resté étranger aux supplications qu'on lui a faites ; il fait sortir tout le monde et, seul dans la loge avec Kean, il l'encourage dans sa rébellion :

— Tu as raison, lui dit-il. Quand un artiste de ta valeur n'est pas en train, il vaut mieux qu'il ne joue pas, car il y va de sa dignité ; nous allons aller finir la soirée dans une taverne quelconque et demain, il n'en sera plus question. Seulement nous sortirons par le devant du théâtre.

— Pourquoi ? demanda Kean.

— Parce que, si nous sortions par la porte de service, nous risquerions de rencontrer les employés, les machinistes, les habilleurs, leurs femmes et leurs enfants, et ils voudraient peut-être te faire un mauvais parti.

— Pourquoi ?

— Dame ! tu comprends, tous ces gens-là vont perdre leur soirée, et en même temps leurs gages d'aujourd'hui ; alors....

— Je joue ! s'écria Kean, en frappant un grand coup de poing sur sa table.

En effet, il joua, et fut superbe.

Il n'y a pas de succès comparables à ceux de Frédérick Lemaître, car jamais la nature n'a réuni autant de qualités dramatiques en un seul individu. La majesté de son jeu, la scrupuleuse exactitude avec laquelle il les représentait, tout a concouru à lui établir une réputation européenne, et son talent a le rare privilège d'être compris de tous : petit ou grand, du haut en bas de l'échelle sociale chacun l'apprécie. Il a joué tous les genres, sur toutes les scènes, éparpillant son talent selon le caprice des directeurs ou des auteurs; plantant sa tente où le hasard le poussait et prodiguant la monnaie de son génie jusque dans les théâtres les plus infimes. De là l'immense popularité de ce Mirabeau de l'art dramatique, dont le jeu titanesque fait rêver à Michel-Ange !

CHAPITRE X

**Paulin-Ménier me présente à Lambert Thiboust.
— Comment j'entrai au Palais-Royal.**

Cependant, il y avait trois ans que j'étais à la Gaîté, et si ma réputation d'acteur comique commençait à grandir, mes appointements n'en restaient pas moins stationnaires.

Seulement, quoi faire?

Où la chèvre est attachée, il faut bien qu'elle broute.

Un jour, le printemps commençait à pointer dans un ciel d'un bleu excitant, une envie folle me prit d'aller voir pousser les feuilles au Bois de Boulogne, et, comme je me trouvais sans argent, j'allai demander un louis d'acompte au caissier du théâtre.

Le caissier fermait sa caisse; très obligeamment il la rouvrit pour me donner mes vingt francs, ô fortune! et cinq minutes après j'arpentais joyeusement le boulevard du Temple, quand tout à coup je vis arriver Paulin-Ménier qui se hâtait vers le théâtre.

— Où vas-tu?

— J'ai envie d'aller dîner à la campagne; je vais demander de l'argent au père Bournier.

— Eh bien, tu tombes très mal; il vient de partir. Il n'y a plus personne là-haut.

— Sacré nom de nom! hurla Paulin-Ménier, avec un désespoir qui lui eût valu les applaudissements de toute une salle.

Cette douleur m'émut.

— Ecoute, lui fis-je, je viens de vider la caisse... d'un louis, car moi aussi j'avais envie d'aller dîner au Bois de Boulogne. Partageons.

Le visage de Paulin s'illumina.

— Faisons mieux. Prête-moi tes vingt francs et viens avec moi. C'est moi qui régale.

J'acceptai la proposition, comme bien on pense.

A cette époque, on pouvait faire bien des choses avec vingt francs.

Notre premier soin fut de prendre un cabriolet et de nous faire conduire chez un traiteur qui avoisinait la Porte-Maillot.

Arrivés là, la première personne que nous rencontrons est Lambert Thiboust, dont je devais devenir plus tard le grand ami, et que je ne connaissais que de réputation alors.

On dîna tous les trois, et comme on pense, le théâtre fit tous les frais de la conversation.

Tout à coup, Lambert me demanda :

— Pourquoi n'êtes-vous pas au Palais-Royal?

— Tiens! fis-je, demandez-donc à un aveugle pourquoi il n'y voit pas clair?

— Cela vous ferait plaisir d'y entrer?

— Je crois bien!

— Eh bien, je suis très bien avec Plumkett, je sais qu'il vous a vu jouer et que vous l'avez amusé, je suis sûr que l'on pourrait arranger cette affaire. Venez me voir un de ces matins.

— Je vous remercie. Soyez persuadé que je n'y manquerai pas.

Jouer au Palais-Royal! Parbleu! je crois bien que ça m'allait!

Néanmoins, ne voulant pas quitter ainsi la Gaîté, je résolus d'aller trouver le lendemain Hostein afin de tâcher de me faire un peu augmenter, auquel cas je serais demeuré son pensionnaire.

Le lendemain donc, je me présentai dans le cabinet de mon directeur.

— Monsieur, commençai-je, je sais qu'il a été question d'augmenter certains acteurs de votre troupe, et je désirerais savoir...

Mais Hostein m'interrompit :

— Qui êtes-vous ?

Je l'avoue, cette question me coupa les jambes. Il y avait trois ans que j'étais à la Gaîté, je m'étais fait remarquer dans pas mal de rôles, et l'aplomb avec lequel Hostein me demandait qui j'étais était bien fait pour me démonter.

Pourtant je revins à moi, et, furieux :

— Qui je suis? Louis-Ange Bouquin de la Souche, depuis trois ans à la Gaîté, et je viens

vous demander la résiliation de mon engagement.

Du coup, Hostein voulut se rétracter, mais je ne voulus rien entendre.

— Réfléchissez! me dit-il.

— C'est tout réfléchi.

— Mais qu'est-ce que vous allez faire?

— Ça me regarde!

— C'est bon! Revenez demain.

Une heure après, j'étais chez Lambert Thiboust.

— Je viens vous rappeler votre promesse.

— Ainsi vous voulez entrer au Palais-Royal?

— Plutôt deux fois qu'une, si l'on veut bien de moi.

— Eh bien, venez!

Et il me conduisit au Palais-Royal, où je vis Plumkett et Dormeuil.

Comme Lambert Thiboust me l'avait dit, ils me connaissaient pour m'avoir vu jouer. Et bien qu'ils n'eussent pas besoin de moi immédiatement, ils voulurent bien me signer un

engagement de trois ans à raison de quinze cents francs... par an.

J'étais dans la place !

Le lendemain, je retournai chez Hostein.

— Eh bien, vous voulez toujours partir?

— Toujours !

— C'est que j'ai besoin de vous ! Je monte la *Berline de l'Europe* et je voudrais vous faire jouer le rôle de l'Etourneau.

Alors moi, très calme, sortant mon engagement de ma poche :

— Ma foi, je veux bien, si mes directeurs m'y autorisent, car j'ai signé hier avec le Palais-Royal.

Hostein en était bleu.

Le plus drôle, c'est que Hostein me demanda effectivement au Palais-Royal et que je jouai l'Etourneau, en représentation à la Gaîté, à raison de vingt-cinq francs par jour.

Pendant ce temps, je répétais au Palais-Royal, dans l'*Avare en gants jaunes*, de Labiche, le rôle de Cadet qui devait être mon début dans la maison.

CHAPITRE XI

La troupe du Palais-Royal. — Plumkett. — Coupart. — Pichon.

Quand j'entrai au Palais-Royal, le 1ᵉʳ avril 1858, la troupe se composait ainsi :

Grassot, qui à ce moment était en Italie, Ravel, Amant, L'Héritier, Luguet (René), Hyacinthe, Gil Pérès, Delannoy, Brasseur, Lacroix, Michel, Leriche, Gaston, Poirier, Kalkaire, Dormy, Pellerin.

Je parlerai des femmes dans un autre chapitre.

Comme je l'ai dit, les directeurs étaient Dormeuil fils et Plumkett.

C'était un bien drôle de type que ce Plumkett.

C'est à lui qu'on attribuait cette scène, qui, exploitée par Thiboust ou par Labiche, eût fait la fortune d'un vaudeville :

Assis dans son cabinet, il fume un cigare en lisant un manuscrit ; son secrétaire, à côté de lui, rédige des bulletins de répétition.

Un ami entre.

— Eh ! bonjour, comment vas-tu ?

— Assez bien !... quoi de nouveau ?

— Oh ! pas grand'chose ; si ce n'est la première d'hier à la Gaîté. — Y étais-tu ?

— Non.

— Ah ! tant pis ! Tu aurais vu là une petite brunette que je te recommande. Tu devrais l'engager.

— Bah ! des femmes, nous en avons toujours trop !

— C'est possible ; mais celle-là a une bien jolie voix.

— Tu sais bien qu'on ne chante presque pas, ici.

— C'est vrai, mais elle joue assez bien.

— Ça m'est bien égal !

— Et elle s'habille admirablement. Ainsi,

au deuxième acte, elle avait une toilette splendide, constellée d'une trentaine de mille francs de diamants.

— Trente mille francs de diamants ! s'écrie Plumkett en se tournant vers son secrétaire. — Germain, prenez donc son adresse.

Où il fallait voir Plumkett, c'était dans ses discussions journalières avec Coupart.

Coupart était régisseur du théâtre, c'était un homme comme on en voit peu, ne connaissant que sa consigne, fidèle au théâtre et dévoué à ses directeurs comme un véritable caniche.

Je me souviens qu'un soir on entendit un grand vacarme dans l'escalier qui était en fer.

— Qu'est-ce qui arrive ? demanda Coupart.

On se précipite.

Ce n'était rien de grave.

Mais un farceur, Gil Pérès probablement, revient vers Coupart et lui dit :

— C'est Hyacinthe qui vient de dégringoler.

— Oh !

— Oui ; il s'est cassé la jambe !

— Hyacinthe s'est cassé la jambe ! répond Coupart ; mais il est du deuxième acte ! qu'est-ce que c'est que cette plaisanterie ?...

Tout Coupart tient là-dedans !

Où il était beau encore, c'est quand Dormeuil, le soir, venait lui demander la recette :

— Combien avons-nous ce soir ?

Coupart prenait un air triomphant :

— Seize cents !

— Et aux Variétés ?

Coupart faisait la mine, et avec un petit air dégagé :

— Peuh ! deux mille huit !

Cependant, un beau jour, Coupart abandonna le théâtre du Palais-Royal.

Quand il se fut retiré à la campagne, comme ç'avait été le rêve de toute sa vie, le père Coupart s'ennuya à crever.

Personne ne venait le voir et il restait seul des journées entières. Alors il eut une idée

de génie : il mit à sa grille un écriteau : " Maison à vendre ou à louer ". Aussitôt les visiteurs abondèrent, et il invitait à déjeuner ceux dont les figures lui plaisaient le mieux.

En parlant de Coupart, le nom d'un autre fonctionnaire du Palais-Royal vient tout seul sous ma plume, par une association d'idées toute naturelle, car, dans mes souvenirs, Coupart est intimement lié à Pichon avec lequel il était toujours en guerre.

Ah ! Pichon !...

Pichon était le concierge du Palais-Royal.

Le concierge de théâtre demanderait une étude entière, car c'est un être à part qui n'a pas encore été complètement étudié.

Mais Pichon pouvait bien, sans vanité, s'intituler le « roi des concierges de théâtres ».

Un jour, Dormeuil lui avait lavé la tête à cause de sa loge qui, elle, n'était pas assez... lavée.

Le lendemain, en montant au théâtre, je trouve l'escalier encombré de tout le matériel.

Sur chaque marche est un meuble, un us-

tensile, un accessoire ; et Pichon au milieu de tout cela, s'escrimant du balai et du plumeau, rayonne dans une auréole de poussière.

— C'est égal, Pichon, fais-je au portier, vous pourriez choisir un autre moment que celui de la répétition pour faire votre grand nettoyage.

— Ah ! c'est M. Dormeuil...

— Puis, ce n'est pas propre ; vous faites une poussière du diable qui retombe sur ce pain.

En effet, sur une marche de l'escalier, se prélassait un bon pain de six livres qu'un doigt de poussière recouvrait déjà.

Mais Pichon haussa les épaules.

— Oh ! ça n'y fait rien ! répondit-il avec le plus grand calme ; c'est le pain de M. Dormeuil !

Une autre fois, il entre dans le cabinet de Plumkett, et sans rien dire, se plante devant le bureau de son patron.

— Eh bien, Pichon, qu'est-ce qu'il y a ?

— Monsieur, c'est une lettre.

— Et où est-elle, cette lettre ?
— Dans ma poche.
Puis aussitôt :
— Vous la voulez ?
— Ah ! ça, vous êtes fou, Pichon !
— Vous la voulez ?
— Voyons ! Donnez-moi cette lettre.
— Ainsi, c'est entendu, vous la voulez ?
— Pichon !

Alors, Pichon secoua la tête, sortit la lettre de sa poche, la tendit à Plumkett et, attristé :

— Tant pis pour vous ! lisez-la ; mais c'est égal, ce n'est pas bien d'écrire de pareilles insultes à monsieur qui est si bon.

Où Pichon était beau, c'est quand il recevait de jeunes auteurs qui venaient déposer un manuscrit au théâtre.

Il faut dire qu'en cas de refus, c'était lui qui était chargé de reporter les manuscrits à domicile.

Alors, dame !...

Un soir, un jeune homme entre dans sa loge :

— Messieurs les directeurs ?
— Qu'est-ce que vous leur voulez ?
— Leur remettre un manuscrit.

Pichon fronce le sourcil.

Puis :

— Et où est-il, ce manuscrit ?
— Le voilà.
— Ah ! bon.

Pichon soupèse le manuscrit.

— C'est un vaudeville ?
— Oui.
— Est-il drôle, au moins ?
— Dame !...
— C'est que, je vais vous dire, s'il n'est pas très drôle, j'aimerais autant que vous ne le laissiez pas...
— ?...
— Dame, comme c'est moi qui les reporte, ça m'éviterait une course !

Malheureusement, si Pichon parlementait avec les auteurs qui débutent, il lui arrivait parfois d'éconduire les acteurs arrivés... voire même célèbres.

Un jour, il me souvient, nous avions invité Samson, Samson de la Comédie-Française, à notre dîner du *Punch Grassot* — je dirai plus tard ce que c'était que ce dîner mensuel.

Samson avait sa soirée de libre, et il nous dit :

— Tiens ! J'irai vous voir ce soir dans votre loge.

— Entendu !

Le soir, Samson arrive devant Pichon, et sans s'inquiéter du cerbère, monte.

Mais Pichon l'arrête.

— Hé là ! où allez-vous ?

— Je vais voir ces messieurs.

— Mais c'est défendu de monter !

— Mais je suis leur ami !

— Mais M. Dormeuil...

— Mais je suis M. Samson !...

— M. Samson !... Attendez !...

Et Pichon rentre dans sa loge, décroche un tableau où sont inscrits les noms des personnes qui peuvent franchir l'entrée des artistes et.... n'y trouve pas le nom de Samson.

Alors, très digne :

— Vous n'êtes pas sur ma liste ; vous n'entrerez pas !

Pichon, concierge du Palais-Royal, ne connaissait pas les acteurs de son voisin le Théâtre-Français !...

Samson eut le bon goût de rire de l'aventure, mais... il n'entra point dans nos coulisses.

Ah ! Pichon ! Pichon ! que de volumes on écrirait avec tes aventures !...

CHAPITRE XII

Hyacinthe.

De même que j'ai consacré un chapitre de ces mémoires à Frédérick Lemaître, de même je veux en écrire un en l'honneur de Hyacinthe qui fut le Frédérick Lemaître du vaudeville.

Le principal talent d'Hyacinthe, c'était son nez : voilà ce que depuis cinquante ans on entend rabâcher par des gens qui non seulement ne comprirent pas Hyacinthe, peut-être ne l'ont-ils jamais entendu, mais n'ont aucune notion de l'art dramatique. Quand ils ont dit cela, ils ont tout dit et l'acteur est jugé. Il est bien convenu que, pour ces prétendus connaisseurs, Hyacinthe n'avait ni intelligence, ni expérience, ni talent, et que, sans ce nez pro-

verbial, il aurait été le dernier des figurants. N'en déplaise à ces... moutons de Panurge, Hyacinthe possédait, au contraire, outre ses avantages physiques, les qualités requises pour faire un excellent comique. Il avait d'abord une entente merveilleuse de la scène, une finesse qui se traduisait par un sourire malicieux quand il voulait faire accepter une chose... scabreuse, ce qui lui réussissait toujours : je n'en veux pour preuve que la *Sensitive*, pièce dans laquelle il jouait, avec une grande sagesse et un tact infini, un personnage fort difficile à faire passer.

A l'époque où l'on jouait encore des revues, Hyacinthe était presque toujours chargé du rôle du compère ; et ça n'est pas une tâche aussi facile qu'on pourrait le croire. Le compère doit tout surveiller dans une revue ; si un personnage entre trop tôt en scène, ou si un changement se fait trop tard, il faut qu'il occupe le public pour qu'il ne s'aperçoive de rien, qu'il improvise instantanément quoi que ce soit ; c'est ce que Hyacinthe faisait toujours avec la plus grande sagacité. Aussi est-il resté

le dernier et le meilleur en ce genre malheureusement négligé.

Hyacinthe descendait en ligne directe des Vernet, des Legrand et des Odry avec lesquels il avait fait ses premières armes, son jeu se ressentait un peu de cet ancien patronage : aussi les gens du métier et les vieux abonnés sentaient bien qu'il avait été élevé à bonne école au point de vue comique. Hyacinthe n'avait pas ce qu'on peut appeler une originalité transcendante : c'était un excentrique plutôt au physique qu'au moral : il n'avait pas, comme certains comiques, de tic qui lui soit particulier et par lequel on puisse faire son imitation comme on fait celle de plusieurs de ses collègues : son jeu était simple, calme, tranquille, et quoique ayant vieilli sous le harnais, sa manière était jeune et avait ainsi le courant du répertoire moderne.

Il avait commencé sa réputation par le rôle de Faucheux, un grand dadais d'écolier dans *le Maître d'école*; et cependant, malgré la distance qui le séparait de cette création, il était toujours resté pour le public un grand

dadais ; il fallait qu'il fût jeune quand même ; ses allures étaient jeunes, ses personnages étant jeunes, et on avait beau faire, on ne pouvait jamais le sortir de là. Aussi la chose la plus extraordinaire qu'on pût se représenter c'est Hyacinthe en perruque et cheveux blancs ! c'était inadmissible ! Et cependant, à la ville, Hyacinthe avait des cheveux blancs ; il en avait, je les ai vus ! Il est vrai qu'ils étaient abrités sous un chapeau... légendaire. Ce chapeau, qui le faisait ressembler à François Ier, était tout un poème. Tout le monde a entendu parler du chapeau d'Hyacinthe, car il jouissait de la même célébrité que son nez.

— Non ?

— Je vous dis que si !

— Que tous ceux qui n'ont pas vu le chapeau d'Hyacinthe lèvent la main.

— Personne ! — Vous voyez bien que tout le monde l'a vu soit allant, soit revenant de la Halle avec un homard sous son bras et une botte d'asperges sous l'autre.

Ah ! les marchandes le connaissaient bien, allez !

Aussi, dès qu'elles l'apercevaient, elles lui faisaient des salutations et l'appelaient monsieur Hyacinthe gros comme... son nez. Il achetait de tout, connaissait tout, et, quand il voyait une chose qui lui était inconnue il fallait qu'il y goûtât ; ça ne lui réussissait pas toujours, si j'en crois cette anecdote qu'il m'a racontée :

— Quand j'habitais Montmartre, me dit-il, je voyais tous les matins par ma croisée, au moment de me mettre à table pour déjeuner avec ma femme et mes enfants, un grand diable d'individu qui vendait sur la place du Théâtre une espèce de bouillie laiteuse qui avait assez bonne mine.

Enfin, un jour je me décidai à aller voir ce que c'était. Je prends une assiette et je m'approche de l'homme auquel je demande pour dix sous de sa marchandise; il me flanque plein mon assiette d'une chose qui ressemblait à des nouilles ou à des salsifis.

« — Qu'est-ce que c'est que ça? lui demandai-je.

« — C'est une espèce de macaroni, me répond le marchand.

« — C'est vous qui faites ça?

« — Oui.

« — Est-ce bon?

« — Hein! me répond-il, c'est bon pour ceux qui l'aiment, car moi, on m'en paierait que je n'en mangerais pas!

— Et notez que j'en avais pour dix sous dans mon assiette. en *faïence!*

Eh! il fallait l'entendre dire en *faïence,* avec son accent qui faisait la fortune d'un vaudeville.

CHAPITRE XIII

Gil Pérès.

A beaucoup près, Gil Pérès n'avait pas le talent de Hyacinthe, mais quel type c'était.

Gil Pérès était, je ne dirai pas bossu, mais enfin il avait quelque chose de défectueux dans la colonne vertébrale.

Avec ça, il n'était pas plus haut qu'une botte et avait la figure tellement crevée de petite vérole qu'une poêle à marron n'aurait pu le regarder sans rougir.

Eh bien, Gil Pérès, au Palais-Royal, jouait les amoureux, et il n'était point ridicule.

Gil Pérès fut un de mes bons amis; il aurait été peut-être le meilleur, n'était son affreuse manie du calembour et de la pointe.

On pourrait, avec quelque patience, compter à cinq ou six mille près, les fautes de français de M... — ne citons personne... pour ne pas décourager les autres — mais les calembours de Gil Pérès!... Pythagore lui-même y eût renoncé, j'en suis bien certain.

Je puise au hasard.

* * *

— Sais-tu, me disait-il, quelle est la statue qu'on ne pourrait jamais terminer?
— Non.
— Eh bien, c'est celle de Gladiateur.
— Pourquoi cela?
— Parbleu! tu n'entendras jamais dire que *l'on est en train de mettre la dernière main* à la statue d'un cheval.

* * *

La petite camarade Cécilia était à la tête, si

toutefois on peut appeler cela être à la tête, d'une assez grande bouche.

Un jour qu'on en parlait devant lui, il dit avec bonté :

— Oh! mon Dieu... Cécilia n'a pas la bouche *commune*; elle l'a *comme quatre*, voilà tout.

* *
*

— Tu sais bien, Lorge, le directeur de l'Eldorado, me disait-il un jour, eh bien, il a une petite fille qui ne peut pas souffrir la musique, dès qu'on lui fait commencer sa gamme, elle se met à dormir.

— Ah bah!

— Oui, oui, mon cher, c'est comme ça : *elle dort à do.*

* *
*

Notre camarade Lhéritier souffrait beaucoup d'une dent gâtée.

— Si j'ai un conseil à te donner, lui dit-il, va trouver le célèbre Fatouillet; il prend cinquante francs pour l'extraction d'une simple molaire, et de plus, il te fera un mal de chien.

— Mais... pourquoi alors?...

— Ah! dame, vois-tu, mon cher, il faut toujours avoir confiance dans les hommes *qu'on paie tant.*

* * *

Une figurante du Palais-Royal venait de lui faire une confidence.

— Surtout, lui dit-elle, si vous faites des cancans, n'allez pas me mettre en jeu.

— Je ne joue jamais si peu de chose, répondit-il galamment.

* * *

En parlant d'un débutant qui venait de l'Odéon, il disait :

— Il sort de l'Odéon, il vaudrait mieux pour lui qu'il sortît de l'ordinaire.

**
* **

— Tiens... criait-il un jour à un allumeur du théâtre qui n'en finissait pas de nettoyer un quinquet, tu es plus bête qu'un *solo de trombone*.

**
* **

Il est encore de lui, cet axiome :
— L'oignon qu'on épluche fait pleurer celui qu'on a au pied fait souffrir.

**
* **

C'est lui qui fit cette réponse à M^{lle} S***:
La célèbre *ingénue*, fortement enrouée, s'en venait vers lui :
— Saperlotte! que je suis grippée!...

Qu'est-ce que tu fais, toi, quand tu as un rhume?

— Moi!... répondit-il, quand j'ai un rhume? Eh bien, quand j'ai un rhume, je tousse.

* * *

Il disait :

— Les tailleurs, qui ne se laissent pas fléchir par leurs débiteurs, sont des *tailleurs de pierre*.

* * *

Il répondit à un cocodès, qui se flattait que son Ernestine, jalouse comme une tigresse, avait essayé de lui arracher les yeux :

— C'est que vous aviez mis un louis dans le coin de chaque œil, mon bon!...

* * *

Il fit trimer pendant six mois un marchand de médailles et de monnaies anciennes du quai des Ormes, à qui il avait promis cinquante francs d'une pièce de cent sous de 1849, à l'effigie du roi Louis-Philippe.

Le pauvre bonhomme courut toutes les ventes de Paris, sans trouver, comme vous le pensez bien, la pièce demandée.

Ou bien, il vous racontait des histoires dans ce goût :

Un monsieur entre chez un bonnetier et demande six paires de chaussettes; coût : seize francs.

Les chaussettes enveloppées, il avise deux gilets de flanelle affichés huit francs.

— Pourriez-vous me changer mes chaussettes contre deux gilets de flanelle ; c'est le même prix ?

— Certainement.

On reprend les chaussettes et on lui donne deux gilets avec lesquels il sort, — sans payer.

On le rappelle :

— Monsieur, vous avez oublié de payer vos gilets.

— Comment ! puisque je vous ai rendu les chaussettes !

— C'est vrai, mais vous n'avez pas payé les chaussettes.

— Puisque je ne les prends pas !

Gil Pérès prétendait que Luguet avait trois perruques : L'une avec de grands cheveux ; l'autre moitié ras et enfin la dernière à la Titus. De cette façon il pouvait donner l'illusion que ses cheveux poussaient et par conséquent qu'ils étaient bien à lui.

* * *

Il vous abordait en vous disant :

— Quelle différence y a-t-il entre une jeune fille et une vigne ?

— C'est que la vigne pleure quand elle est vierge et la jeune fille quand elle ne l'est plus.

* * *

A une dame trop vertueuse :

— Quelle différence entre vous et une église ?

— C'est qu'on trouve plus facilement une place dans son *chœur* que dans le vôtre.

* * *

Quand on lui annonça que X... était mort.

— Bah ! répondit Gil, il est si menteur que c'est lui qui doit faire courir ce bruit-là !

* * *

Un jour, je le rencontre l'air soucieux :

— Est-ce que tu es malade ? lui dis-je.

— Non ! Mais je répète en ce moment un ours… et un blanc !… ce sont les plus dangereux !

Enfin, on ferait des volumes, qu'on ne lirait sans doute pas, des saillies et des boutades de ce cher garçon, très convenable, du reste, à part ce petit défaut.

Ses farces et ses mots ne sont pas toujours fort goûtés du beau sexe, qu'il se fait spécialement un malin plaisir de faire endiabler.

Ainsi, par exemple :

A une prude assez disgraciée de la nature et qui, posant pour la vertu, lui disait :

— Ma conduite est au grand jour ; *je ne me cache jamais.*

Il lui répondit :

— C'est le tort que vous avez.

* * *

Un autre jour, c'était devant Mme Gil Pérès. On venait d'établir l'impôt sur la race canine ;

quelqu'un lui demanda, à propos d'un griffon qu'il avait :

— Le garderez-vous?

— Oh!... cette pauvre bête, répondit-il avec attendrissement, plutôt que de m'en défaire, j'aimerais mieux me priver sur la nourriture... de ma femme!...

Seulement voilà, les boutades de Gil Pérès étaient si célèbres qu'il était difficile de se faire une réputation d'esprit auprès de lui. D'ailleurs il était le Benjamin de Dormeuil.

Dans une pièce de Chivot et Duru, que l'on répétait au Palais-Royal, il y avait une scène à trois, entre Gil Pérès, Hyacinthe et moi. En répétant la scène, j'ajoutai à la fin un mot qui les fit rire tous les trois, surtout Dormeuil.

On recommence la scène et naturellement, je replace mon mot; on rit de nouveau, et Dormeuil s'écrie en riant de plus belle :

— Ah! le mot est bien drôle! Quel dommage que ce ne soit pas Pérès qui l'ait trouvé!...

CHAPITRE XIV

Les femmes du Palais-Royal.

Je crois intéressant de donner ici, à titre documentaire, la *liste complète* de toutes les actrices qui ont défilé au théâtre du Palais-Royal, de 1868, époque de mon entrée, jusqu'en 1872, époque où je quittai ce théâtre pour les Variétés.

La voici sans commentaires :

Alhaiza.
Antigny (d').
Anita.
Alphonsine.
Alphonsine (2e).
Baron Julia.
Baron Léonie.
Bilhaut Hélène.

Bilhaut Elisa.
Bloch Antonie.
Bloch Hélène.
Bruce Miss.
Bedard.
Brecourt.
Breton.
Bouffar Zulma.

Cazalès.	Horvay.
Cerny.	Honorine.
Carpentier.	Ida.
Crenisse.	Juliette.
Chretienno.	Janin Rose.
Cico.	Keller.
Delile.	Karl.
Dernel.	Kleine.
Damis.	Lemercier.
Dubouchet.	Linda.
Deschamps Elisa.	Lilia.
Daroux.	Leroux Marie.
Dupuis.	Legros Angelina.
Derosnay.	Liris.
Damain.	Leblanc Suzanne.
Ducellier.	Miette.
Drémont.	Mirecourt.
Dubreuil.	May.
Duchet.	Massin.
Derson.	Madeline.
Feraris.	Mathilde Bariol.
Flore.	Martine.
Fox.	Melcy.
Fournier Elisa.	Milla.
Gauthier Gabrielle.	Malleville.
Gayet.	Brach Elisa.
Gouvion.	Dalande.
Grassins.	Colombe.
Gervais.	Masseny.
Hinry.	Martha.

Montalant.
Melvil.
Merson.
Nella.
Neveu Hortense.
Olivier Georgette.
Paurelle.
Priston.
Prévot Charlotte.
Protat.
Pelletier Juliette.
Reynolde Zélie.
Ribeaucourt (de).
Silly.
Tenting.
Théric Alice.
Thierret.
Tousez Alix.
Valerie.
Verneuil.
Vernet.
Verne.
Worsm,
Alix.
Keukler.
Legeault Maria.

Cellini.
Denain.
Brebion.
Corben.
Rubeinstein.
Meris.
Dhamen.
Gabrielle.
Duval Aline.
Schneider.
Nordmann.
Mentz.
Géraudon.
Nantier Alice.
Veron.
Didier Rosa.
May Jeanne.
Legouvé.
Abel Lucie.
Fleury Adèle.
Danjan Rose.
Maria.
Colombay Alice.
Ernestine.
Blach.
Deleaunet.

CHAPITRE XV

Blanche d'Antigny.

Je m'en voudrais si je ne consacrais pas quelques lignes à Blanche d'Antigny.

Depuis longtemps déjà, le besoin d'une étoile féminine se faisait sentir au théâtre du Palais-Royal ; le départ de Schneider avait laissé un vide ; on avait bien essayé de le combler par des Pamelle, des Montalant, des Bouffar, etc., mais on s'aperçut bientôt que ces demi-portions d'étoiles n'étaient que des étoiles filantes.

Enfin Blanche d'Antigny apparut ; elle fit son entrée dans la vieille Lutèce précédée de sa double réputation de beauté et de femme à

la mode. Dès son apparition à Paris, la Phrygée de Pétersbourg fit sensation ; l'élégance de ses formes et de ses toilettes établirent aussitôt son empire et lui créèrent une cour au milieu de laquelle elle régna en souveraine.

Pouvait-on, dans Paris, la capitale de lumière, le centre de tous les plaisirs, le creuset de toutes les fortunes, ne pas accueillir favorablement une femme qui, sur les bords de la Néva, était l'âme de tous les raouts, qui réunissait chaque soir à sa table la fine fleur de l'aristocratie russe ?... Agir autrement eût été un crime de lèse-galanterie.

Rassasiée des plaisirs mondains, Blanche songea à utiliser les qualités précieuses dont elle était douée au profit de la population du Palais-Royal qui, à son arrivée, lui faisait un pont d'or.

Le théâtre du Palais-Royal lui ayant ouvert ses portes, elle y entra ; là, elle devait se trouver dans son élément, au sein de ce conservatoire du rire et de la bonne humeur qui étaient ses qualités dominantes.

Ses débuts eurent lieu le 6 juillet dans *Danaé et sa bonne*. Elle joua ensuite le rôle de la vicomtesse de la Farandole dans le *Château à Toto*, et reprit ensuite celui de Schneider dans les *Mémoires de Mimi Bamboche*, où elle put enfin développer toutes ses qualités.

De prime abord elle plut ; la majesté de ses allures, le côté bon garçon de sa physionomie, lui avaient conquis toutes les sympathies du public qui, malgré son ignorance du métier, lui délivra *in petto* ses lettres de nationalité et fit de l'inconnue d'hier la célébrité d'aujourd'hui.

Blanche d'Antigny était belle, belle à la manière des femmes de Rubens, et elle portait fièrement sa beauté. Son séjour à St-Pétersbourg lui avait fait contracter des airs d'impératrice qui lui allaient à merveille. On sentait, en la voyant, qu'elle était créée pour dominer ; tout en elle respirait la grandeur et elle avait le rare mérite, par ce temps d'excentricité, de s'habiller d'une façon merveilleuse.

Prodigue, généreuse à l'excès, son cœur s'ouvrait avec largesse pour toutes les charités et jamais l'infortune n'était venue frapper en vain à sa porte.

Elle a réussi au théâtre du Palais-Royal, mais elle fut encore loin d'être ce qu'elle aurait dû devenir si, comprenant bien sa mission, elle avait travaillé sérieusement. Son jeu était irrégulier, plein de gaucheries charmantes ; mais on sentait percer à travers ces tâtonnements une bonne volonté, une envie de bien faire dont il fallait savoir gré à une actrice qui n'avait encore que deux mois de théâtre. Ce qu'elle fit dans *Mimi Bamboche*, quoiqu'étant un tour de force, ne pouvait cependant suffire à établir une réputation. Elle n'avait fait que reprendre des rôles ; or, à Paris, il faut créer, et pour créer, il faut des pièces, des auteurs, et depuis longtemps le Palais-Royal n'était pas en veine. Blanche d'Antigny n'eut pas la chance de Schneider qui, lors de son séjour au Palais-Royal, écréma le répertoire joyeux du trop regretté Lambert Thiboust !

Les directeurs du Palais-Royal avaient bien compris tout le parti qu'ils pouvaient tirer de Blanche d'Antigny, puisqu'ils lui firent signer un engagement de trois ans, à raison de douze mille francs d'appointements.

CHAPITRE XVI

Comment je devins millionnaire.

Oui! vous avez bien lu : Comment je devins millionnaire. C'est bien le titre de ce chapitre, et je vous prie de croire que ce chapitre n'est pas le moins folâtre de ma longue carrière.

D'ailleurs, comme vous pourriez croire à quelque fantaisie de ma part, je vous renvoie tout simplement aux journaux de l'époque et non aux moindres.

Voici en effet ce que vous pouvez lire sous la grave signature d'Henry de la Madeleine, dans le numéro du *Temps* du 13 mars 1866 :

« Vous connaissez Lassouche, le désopi-

« lant pensionnaire du Palais-Royal, le type
« par excellence du Frontin moderne, la li-
« vrée faite homme, et la domesticité incarnée.
« Eh bien! frémissez, membres du conseil
« du sceau des titres, juges d'armes héral-
« diques, voilez vos faces augustes, Lassouche
« est noble, Lassouche est baron...

« Le baron Bouquin de la Souche, ni plus
« ni moins, et bien mieux, Lassouche est
« riche, richissime, trois ou quatre fois mil-
« lionnaire, à ce qu'on assure, par la grâce
« d'un héritage inespérable. Ah! la bonne
« farce et le beau dénouement! Que va faire
« M. le baron? En attendant qu'il aille dans
« ses terres se faire reconnaître de ses vas-
« saux, Lassouche continue à jouer, dans le
« *Chic*, je ne sais quel rôle de confiseur ahuri.
« C'est d'un bon camarade ; mais cela manque
« peut-être un peu de noblesse » .

Le *Figaro*, le lendemain, demanda confirmation de la nouvelle :

« Est-il vrai, comme on l'annonce, que

« l'amusant Lassouche, du Palais-Royal, s'ap-
« pelle légitimement : le baron Bouquin de la
« Souche?

« Nous avons, en effet, remarqué l'autre
« jour, dans le procès entre la direction et
« Mlle Ferrario, une attestation signée de plu-
« sieurs artistes du Palais-Royal.

« Lassouche avait parfaitement signé : Bou-
« quin de la Souche.

« Mais cela ne constitue pas une baronnie,
« ni surtout l'héritage de trois millions dont
« les journaux gratifient le pensionnaire de
« MM. Plumkett et Dormeuil.

« Pourtant, M. Lassouche n'a, jusqu'à pré-
« sent, opposé aucun démenti à ces affirma-
« tions.

« Si la nouvelle est fausse, il doit bien rire!
« Si elle est vraie, il doit se tordre! »

La *Liberté* confirme le fait :

« On parle beaucoup, dans les cafés avoi-
« sinant le théâtre du Palais-Royal, d'un hé-
« ritage splendide qui serait tombé sans

« crier gare! dans la poche de M. Lassouche.

« La même rumeur confère à l'excellent
« comique un titre et un blason que nous pou-
« vons certifier authentiques. Nous savions
« depuis longtemps que M. Lassouche était
« issu d'une excellente famille, et qu'au re-
« bours de certains vaniteux qui ajoutent une
« particule à leur nom, il avait retranché du
« sien la préposition nobiliaire.

« Ceux qui ont approché M. Lassouche
« dans la vie privée ne lui contesteront pas sa
« baronnie. Il est d'une distinction éminem-
« ment contradictoire avec les rôles qui lui
« incombent d'ordinaire dans la maison qui
« l'emploie.

« Son langage atteste une éducation soignée
« et une érudition solide. Les arts d'agrément
« tels que la peinture et la musique lui sont
« familiers... On cite de lui des vers char-
« mants, et il s'est rendu coupable de quelques
« élucubrations dramatiques qui ne sont pas
« dénuées de mérite... Voilà une série de ré-
« vélations qui vont surprendre fort ceux qui
« n'avaient vu, dans ce millionnaire de qua-

« rante-huit heures, qu'un artiste interprétant
« avec une grande force comique les domes-
« tiques abrutis du répertoire Thiboust et les
« grotesques désopilants de M. Delacour. »

Et le *Petit Journal* donne consécration à la chose :

« Au Palais-Royal, ce n'est pas un specta-
« teur, mais bien un splendide héritage qui
« vient de tomber, dit-on, sur la tête d'un
« des meilleurs artistes de la maison, M. Las-
« souche, sur M. le baron Bouquin de la
« Souche, le vrai nom du comédien qui inter-
« prète si bien les rôles de domestiques ahu-
« ris et abrutis.
« M. Lassouche descend, en effet, d'une
« fort bonne famille. Il est d'une érudition
« très solide ; il est musicien, peintre, et
« même auteur dramatique à l'occasion ».

Pendant une semaine, tout Paris parla de moi, on cita mes mots, on raconta des anecdotes sur mon compte.

Dans l'*Époque*, M. Jules Richard racontait très gravement :

« Lassouche, le *larbin* épique des *Diables roses*, vient d'hériter de trois millions. Lassouche s'appelle maintenant le baron Bouquin de la Souche. Je profite de ce qu'il joue encore dans le *Chic*, au Palais-Royal, pour vous raconter comment la langue française est redevable à M. le baron Bouquin de la Souche de l'une de ses onomatopées les plus féroces.

« Alors que M. le baron n'était encore qu'un artiste fort ignoré du théâtre de la Gaîté, il déjeunait et dînait souvent à une table d'hôte de l'ancien boulevard du Temple, aujourd'hui démoli pour faire place au boulevard du Prince-Eugène. La propriétaire de cette table d'hôte était une bonne femme, quoique acariâtre ; elle faisait volontiers crédit à sa clientèle, presque uniquement composée d'artistes ; mais elle reprochait encore plus volontiers ses bontés.

« Un jour donc que la note de M. le baron

« s'élevait un peu au-dessus du niveau ordi-
« naire, il eut l'imprudence de venir déjeuner
« une heure en retard. Tout était mangé et les
« habitués prenaient leur café.

« — Il n'y a plus rien, fit brutalement l'hô-
« tesse; tu peux aller déjeuner où tu vas porter
« ton argent quand tu en as !

« — Puisque je n'en ai pas aujourd'hui,
« répliqua le baron non sans logique, fais-moi
« à déjeuner. N'importe quoi ! une omelette.

« — Une omelette ! une omelette ! gromme-
« lait entre ses dents l'hôtesse ; une omelette !
« Eh bien, soit !

« — Avec beaucoup d'herbes, insinua Las-
« souche.

« — Tu la mangeras comme elle sera.

« L'omelette confectionnée, servie, Lassou-
« che fit observer qu'elle n'était pas assez
« verte.

« — Fallait-il pas te la faire à l'oseille ?
« répartit l'hôtesse furieuse.

« Depuis, à cette table d'hôte, toutes les fois
« que l'hôtesse se mettait en colère, on lui
« répétait : *Tu nous la fais à l'oseille.* Le mot

« descendit sur le boulevard, remonta ailleurs,
« redescendit, fut colporté, et aujourd'hui il ne
« lui manque qu'une consécration parlemen-
« taire ou académique pour être tout à fait
« incorporé à la langue française qui est,
« vous le savez, le langage diplomatique par
« excellence. »

Tout cela était bel et bon. Mais hélas ! il y eut aussi le revers de la médaille.

A partir du jour où l'on sut que j'étais trois ou quatre fois millionnaire, mes amis, et je n'en croyais pas tant avoir, ne m'abordaient plus sans m'emprunter quelque billet de mille francs pour le moins.

Un facteur dut être attaché à ma personne pour m'apporter chaque matin un volumineux courrier plein de demandes d'argent et de demandes... en mariage.

Parfaitement, de demandes en mariage ! A Paris, en province, à l'étranger et dans les cinq ou six parties du monde — car la nouvelle avait fait son chemin — il y eut une quantité innombrable de jeunes personnes qui ne deman-

daient qu'à partager ma société, mon titre et surtout... mes millions.

Cela dura au moins trois mois.

Or, qui avait pu donner ainsi naissance à ce canard ?

La chose était la plus simple du monde.

Un matin, je ne sais à propos de quoi, un journaliste était venu m'interviewer — en 1866, si ce mot n'était pas encore créé, la chose existait — j'étais en train de m'habiller et, pour faire prendre patience au journaliste, je lui dis, lui présentant un carton :

— Tenez, en attendant, regardez donc ces gravures.

Et parmi de nombreuses estampes, ce carton contenait quelques parchemins démontrant qu'en effet, les Bouquin de la Souche avaient bien le droit de faire graver un cartel de baron sur leur voiture, s'ils en eussent possédé une.

Le journaliste, qui était de la *Gazette des Étrangers*, raconta la chose à son rédacteur en chef de Pène qui éprouva le besoin de la raconter à son tour au public, en y ajoutant le fabuleux héritage en question.

Et, en effet, c'était la *Gazette des Étrangers* qui, la première, avait gravement annoncé tout cela :

« On raconte que, par le fait d'un héritage,
« M. Lassouche, acteur au Palais-Royal, se
« trouve à la tête d'une fortune aussi grande
« qu'inespérée. Ce même héritage conférerait
« à Lassouche, qui ne s'en doutait guère, un
« titre et un blason : il est le baron Bouquin
« de la Souche ».

Et voilà, malheureusement, toute la vérité sur mes millions !

CHAPITRE XVII

Ma première pièce. — Un drôle de collaborateur. — Mes œuvres complètes.

C'est au moment où tout Paris s'occupait de mon fameux héritage que je fis représenter aux Menus-Plaisirs ma première pièce : *Les Amazones de Nantertchine*.

L'affiche portait que *Les Amazones de Nantertchine* était de MM. Lassouche et... mettons X... afin de n'avoir pas d'ennuis.

C'était une histoire fort curieuse que celle de cette collaboration.

Il y avait à ce moment sur le boulevard du Temple un honnête chapelier qui répondait au nom de X... Il coiffait les artistes qui le payaient en... billets de spectacle.

A force de voir représenter des pièces de toutes sortes, le malheureux ne rêvait plus que théâtre.

Au moment où je portais ma pièce chez Harel, je ne connaissais pas encore X... C'est un ami commun qui se chargea de nous présenter.

Un jour, cet ami, dont j'ai oublié le nom, me dit :

— Tu ne connais pas X... ?

— Non.

— C'est ce chapelier dont le rêve est de pénétrer dans les coulisses d'un théâtre.

— Qu'il en achète un !

— C'est trop cher !

— Alors, qu'il entretienne une actrice.

— C'est encore bien plus dispendieux !

— Alors que veux-tu que j'y fasse !

— Beaucoup !

— Je ne vois pas...

— Si ! Permets-lui de signer avec toi *Les Amazones de Nantertchine*.

— Mais...

— Il te donnera mille francs.

— Bigre !

Mille francs !

C'était une somme !

A cette époque, le théâtre, que l'on fût acteur ou auteur, ne rapportait pas tant qu'aujourd'hui.

J'acceptai.

X... signa la pièce avec moi et, en sa qualité d'auteur, eut ses grandes et ses petites entrées au théâtre de Harel.

A part sa manie théâtrale, X... était le plus aimable chapelier et le plus excellent garçon qu'il soit.

Nous devînmes bientôt une paire d'amis, de telle sorte que, plus tard, quand je fis représenter l'*Ahuri de Chaillot*, spontanément et gratis, j'ajoutai le nom de X... au mien.

Ah ! on a bien raison de le dire : un bienfait n'est jamais perdu !

Longtemps après, et le bon père X... étant mort, on reprit quelque part l'*Ahuri de Chaillot*.

Quelle ne fut pas ma stupéfaction, en allant

toucher mes droits à la Société, de constater que les héritiers du chapelier, ses deux fils, étaient déjà venus toucher leur moitié...

Je racontai la chose à Peragallo, qui était alors l'agent de la Société.

Il hocha la tête.

— Le cas est bien difficile ! Il faudrait peut-être un long procès pour trancher la question.

Bon ! un procès !

Je laissai les choses suivre leur cours.

N'empêche que si demain on reprenait l'*Ahuri de Chaillot*, je parie que quelque cousin du bon chapelier viendrait réclamer ses droits... et son droit.

Ah ! oui, on a bien raison de le dire : la vertu trouve toujours sa récompense !...

Cet Harel, qui eut le bon goût de recevoir ma première pièce, était le fils de Harel, l'ancien directeur de la Porte Saint-Martin.

Mais il était loin d'avoir l'allure de son père.

Oh ! en voilà un — c'est du père que je

parle — sur qui les anecdotes abondent.

On en a déjà raconté pas mal, mais on peut glaner après les devanciers.

Ses mots étaient typiques.

Obsédé par un jeune auteur qui lui avait donné à lire une tragédie de laquelle il venait invariablement lui demander des nouvelles une fois par semaine, Harel finit par lui dire un beau jour :

— Oui, monsieur, j'ai lu votre pièce; j'attends vos témoins !

A l'époque où Frédérick Lemaitre et Bocage étaient en rivalité et se partageaient l'emploi au théâtre de la Porte Saint-Martin, on demandait à Harel pourquoi il faisait jouer de préférence Frédérick Lemaitre?

Harel répondit :

— Que voulez-vous ? Frédérick Lemaitre, j'en fais presque ce que je veux ; quand je vais chez lui, je fais danser ses enfants sur mes genoux; il me demande de l'argent, encore de l'argent, toujours de l'argent; je lui en

donne, et nous sommes d'accord. Quand je vais chez Bocage, il me demande la république; je ne puis pourtant pas lui donner ça !

Et maintenant, pour en finir avec ma carrière d'auteur dramatique, qu'on me permette de citer la liste des pièces que j'ai fait représenter jusqu'à ce jour.

PIÈCES JOUÉES

Théâtre des Folies-Dramatiques, *Les Amazones de Nantertchine*, 4 actes.

Folies-Marigny, *Les Filles de Robinson*, un acte (10 août 1867).

Menus-Plaisirs, *L'Ahuri de Chaillot*, 4 actes (août 1867).

Tertulia, *A chacun son plumet*, un acte (en 1872).

Palais-Royal, *Vermout et fille de l'air; Roustissure* en un acte (pour une représentation à bénéfice).

Les Photographies dramatiques, un acte (1872).

Folies-Montholon, *Du bruit dans Landerneau*, un acte (1877).

Palais-Royal, *Morphée aux enfers*, un acte excentrique (1874).

Folies-Marigny, *Les Cocottes en sucre*, 3 actes (avec Guenec, 1874).

Salle Taitbout, *Le Hanneton de la Châtelaine*, un acte (opérette 1875).

Folies-Marigny, *En descendant de la lune*, 2 actes 1/2 (1876).

Scala, *Les Vésuviens de Saint-Flour*, un acte (avec Vergeron, 1877).

Eldorado, *Deux Drôles de « cors »*, un acte (1883).

Folies-Dramatiques, *Les Cotillons sont prohibés*, un acte.

CHAPITRE XVIII

Dinauchau et ses clients. — Un trait de Ravel. — Cochinat. — L'habit de Philoxène Boyer. — Durandeau.

Vous n'êtes pas sans avoir entendu parler de Dinauchau que M. de Villemessant avait appelé le Restaurateur des lettres, parce qu'il avait appris que plusieurs de ses rédacteurs allaient dîner chez lui.

Le restaurant de Dinauchau n'était pas luxueux, loin de là ; il s'édifiait au coin de la rue Bréda et de la rue de Navarin. Seulement, tout ce que Paris comptait d'illustrations s'y donnait rendez-vous.

Vouloir donner une liste complète des clients de Dinauchau serait essayer de refaire le Bottin.

J'étais un client assidu de Dinauchau, et qui n'ai-je pas vu défiler chez ce restaurateur des lettres!

C'est là que j'ai connu Jules Noriac, le fantastique auteur de la *Mort de la Mort;* Pothey, graveur sur bois, chansonnier, puis rédacteur judiciaire, Pothey qui, entre la poire et le fromage, nous disait la *Muette*, ce chef-d'œuvre d'ironie, et le *Capitaine Régnier* qui devait servir de père au trop fameux *Colonel Ramollot*.

Puis venaient: Quidan, pianiste, compositeur; Monselet, le spirituel Monselet, à qui on a fait, je ne sais trop pourquoi, une réputation de gastronome, et qui déjeunait d'une tasse de thé et d'un œuf à la coque; Murger, que son amour pour le moka devait conduire au cimetière en passant par la maison Dubois.

Et à propos de Murger, qu'on me permette de citer cette petite anecdote que je tiens de Lambert Thiboust.

Un jour, Lambert était allé voir Murger à

l'hôpital où le clouait cette fatale purpura qui devait l'emporter.

On cause.

A un moment donné, Thiboust veut prendre quelque chose dans le tiroir de la table de nuit; il l'ouvre, et tout à coup pousse un cri de stupéfaction.

— Mazette! tu te mets bien, pour un homme qui est à l'hôpital!

— Qu'est-ce qu'il y a? demande Murger d'une voix faible.

— Il y a, qu'il y a un billet de cent francs dans ce tiroir; voilà ce qu'il y a!

— Cent francs! fait le père de Mimi.

Puis tout soudain, avec un mélancolique sourire:

— Ah! je comprends! fit-il, Ravel est venu me voir tout à l'heure!

C'était un si excellent cœur que Ravel, notre camarade du Palais-Royal. Malgré ses défauts, on lui passait tout... à cause de sa bonté.

On lui passait même la tyrannie qu'il exerçait au théâtre, où il était plus maître que Dormeuil et que Plumkett réunis.

A tel point qu'un jour où l'on parlait de la croix de la Légion d'honneur que devait recevoir Plumkett et... qu'il ne recevait pas :

— Qu'est-ce que ça peut lui faire, dit quelqu'un, d'avoir la croix ou de ne pas l'avoir, puisque c'est Ravel qui la porterait !

Mais revenons à Dinauchau et à ses clients.

A côté de Murger, on y rencontrait un autre poète, Armand Barthet, que devait illustrer le *Moineau de Lesbie;* Léo Lespès, le Thimothée Trim du *Petit Journal;* Henri Monnier, le père de M. Prudhomme, dont il avait l'air d'être la caricature ; Nadar, homme de lettres, photographe et aérostatier ; Cochinat...

Oh ! celui-là mérite une mention spéciale.

Cochinat était l'être le plus extraordinaire qui se puisse voir.

D'abord, il était nègre. Non pas créole ou métis, non pas mulâtre, mais nègre noir, d'un noir irréel, à faire rêver l'inventeur du cirage Nubian en personne; mais il avait pour

excuse d'être né dans quelque Martinique ou dans quelque Réunion tropicale, de parents nègres, ce qui fait qu'il devait à l'atavisme et non pas à l'intrigue la couleur si franche de son teint.

Etait-ce à cette couleur qu'il devait également l'amitié et la protection d'Alexandre Dumas père, dont le teint de café au lait paraissait de lys auprès de celui de Cochinat? Mystère.

Le fait est que Cochinat était le protégé du grand romancier qui l'avait fait entrer au *Figaro* où il s'était maintenu par son rare esprit du plus pur Parisien, je dirai même du plus fin boulevardier.

Seulement, Cochinat avait un défaut, celui de la mystification.

Il en avait également un autre, celui de ne jamais pouvoir vous aborder, sans tout d'abord vous saluer d'une phrase dans le genre de celle-ci :

— Le théâtre représente un désert; au premier plan, une colonne Morris; au second plan, un chalet suisse. Au lever du rideau,

une jeune fille traverse la scène, lentement, lentement, et au milieu d'un si grand silence que l'on entendrait marcher un... fromage.

Il fallait être joliment calme pour ne pas tomber sur Cochinat à bras raccourcis et pour ne pas l'assommer sur place.

Il y venait aussi Philoxène Boyer.

Oh ! ce Philoxène !

Il me souvient d'une aventure qui inspira à Barrière un mot... mais un mot comme seul Barrière savait les frapper.

Philoxène Boyer, qui fut un poète exquis, ne brillait pas précisément par la tenue.

Aussi quel ne fut pas notre étonnement en le voyant arriver un soir au foyer, vêtu d'un superbe habit noir qu'il venait d'acheter au Temple.

L'habit était mirifique, mais à vrai dire, il était un peu étroit, et le bon Philoxène n'osait pas trop remuer de peur d'en faire craquer les coutures.

N'importe, quand on le vit arriver dans ce

vêtement, de coupe irréprochable, ce ne fut qu'un long cri d'étonnement.

Barrière était là, qui n'était pas le dernier à s'extasier.

— Combien as-tu payé cet habit ? demanda-t-il au poète.

— Devine ! répondit Boyer en se rengorgeant.

— Je ne sais pas... Trente francs ?
— Non !
— Vingt ?
— Non !
— Quinze ?
— Non ! Dix francs, tout juste !
— Juste ! c'est le cas de le dire ! fait alors Barrière avec un beau sourire ; c'est pour rien : cent sous de plus, et tu le boutonnais !

J'allais oublier Durandeau, parmi les clients de Dinauchau, Durandeau, le caricaturiste, l'auteur de ce livre presque introuvable aujourd'hui : *Civils et Militaires*, Durandeau, l'auteur du *cirage*, vous savez bien, le

cirage, d'où l'on a tiré le fameux : « Ça vaut mieux que d'aller au café ! »

Il est vrai que Durandeau venait très rarement chez Dinauchau, car Durandeau perchait en province : il habitait Asnières.

Il lui arriva même, à Asnières, ce Trouville d'eau douce de la banlieue, une aventure que je ne puis résister au plaisir de vous citer.

Il y avait en ce temps-là, à Asnières, un limonadier chez qui fréquentait Durandeau, qui était d'ailleurs le meilleur client de la maison.

Or, ce limonadier avait une femme charmante qui tenait la caisse et trônait au comptoir comme toute femme de limonadier qui se respecte.

Mais celle-ci, paraît-il, ne se respectait pas trop, ou du moins ne respectait pas assez l'honneur de son mari, car Durandeau lui fit la cour, qu'elle écouta bienveillamment ; puis il la séduisit et finit par l'enlever.

On pense que le pauvre limonadier n'accepta pas la chose de gaîté de cœur, mais ce qui

le faisait le plus enrager, c'est que Durandeau était son meilleur client et que, après ce beau coup, le caricaturiste se garda bien de continuer à fréquenter l'établissement du malheureux qu'il avait si bien « sganaralisé. »

Ma foi, notre... Sganarelle n'y alla pas par quatre chemins ; il chercha Durandeau, le trouva et carrément lui dit :

— Monsieur, après ce que vous avez fait, toutes relations entre nous doivent cesser ; je ne vous saluerai plus dans la rue et je ne vous serrerai plus la main. Mais, si vous ne pouvez plus revenir chez moi comme ami, au moins revenez-y comme consommateur.

— Monsieur, lui répondit Durandeau sans rire, j'ai une maîtresse que je ne puis quitter.

— Amenez votre maîtresse !

— Ma foi, elle s'ennuie à la maison, et je retournerai chez vous avec elle ; ça la distraira.

Et le lendemain, Durandeau revint comme à l'ordinaire prendre sa consommation chez le limonadier, ayant à son bras la femme de

ce dernier avec laquelle il s'était mis en ménage.

Il fallait entendre Durandeau narrer cette histoire que l'on aurait pu croire de son invention, si elle n'avait pas été certifiée par vingt témoins oculaires.

Chez Dinauchau venait aussi Alexandre Schanne, peintre, musicien, mais surtout fabricant de jouets.

Ce Schanne, que j'ai très peu connu à vrai dire, était l'ami de Murger et lui avait servi pour composer Schaunard, l'auteur de la symphonie *sur l'influence du bleu dans les arts*.

A franchement parler, longtemps on contesta à Schanne ce titre de gloire qu'il revendiquait hautement.

Il n'avait qu'une preuve pour appuyer cette prétention, mais cette preuve était irrécusable : Schanne avait bien le nez que Murger prête à Schaunard, « ce fameux nez

qui, camard de face, est aquilin de profil. »

Ah ! qui n'ai-je pas vu passer chez Dinauchau ?

Mais je l'ai dit, il faudrait les cinq mille colonnes du Bottin, et dame, mon éditeur ne serait peut-être pas content.

CHAPITRE XIX

Mes campagnes.

Quand la guerre éclata, le 4 septembre 1870, comme on le pense bien, tous les théâtres fermèrent leurs portes et les pauvres acteurs se trouvèrent sur le pavé.

Pour ceux qui était riches, la chose était sans importance, mais pour ceux qui n'avaient pas le sou...

J'étais malheureusement de ces derniers.

La déroute alla d'ailleurs en s'accroissant, et bientôt les Prussiens, que nos armes ne pouvaient plus contenir, s'en vinrent établir leurs camps autour de Paris.

Le Siège !

Mais ça, c'est de l'histoire, et ma plume maladroite ne va pas essayer de vous conter

toutes les misères des Parisiens pendant ces terribles mois; d'autres, plus éloquents que moi, l'ont fait.

Tandis que le canon tonnait tout autour de la capitale, tandis que les obus allemands pleuvaient sur nos monuments, je ne pouvais rester inactif; je m'enrôlai dans les compagnies de marche.

Gondinet était dans la même compagnie que moi.

Ah! la vie n'était pas drôle.

Si je ne connaissais pas la banlieue parisienne, ce fut bien là pour moi l'occasion inespérée de l'étudier!

En avons-nous fait de ces sorties, hélas... inutiles!

Quelquefois, on restait huit jours absents, couchant en pleine campagne, faisant la soupe en plein air, avec ce qui nous tombait sous la main... et il ne nous tombait pas grand'-chose!

Que devenaient les amis pendant ce temps? Que faisaient les camarades? Que devenait le Palais-Royal?

Un soir, entre deux sorties, je poussai jusqu'au théâtre, pour avoir des nouvelles.

Hélas! en quel état je le trouvai!...

Le Palais-Royal était une caserne; des soldats couchaient dans la salle, des chevaux étaient remisés dans les loges.

Et au milieu de cet attirail militaire, Plumkett, le bon Plumkett, qui errait comme une âme en peine, ne reconnaissant plus son domaine.

Ah! quelle joie en me revoyant :

— Toi?

— Oui, moi!

— Et en moblot?

— Dame!

Lui non plus ne savait rien; tout le personnel, toute la troupe était débandée.

— C'est égal, me dit-il avec un sourire un peu amer, ça me fait plaisir de voir que tu fais ton devoir.

— Vous en aviez douté?

— Non! non! Et dis-moi, as-tu de l'argent?

— Ma foi, non! Je vis avec les trente sous

que m'alloue généreusement le gouvernement.

— Et c'est tout?

— C'est tout. Vous le savez, je n'ai jamais fait d'économies.

Alors Plumkett, fouillant dans sa poche, très simple :

— Veux-tu trois cents francs?

— Merci! Je ne vous les aurais pas demandés, mais ma foi, puisque vous me les offrez, j'en accepte cent cinquante.

Plumkett me tendit trois coupures, puis, avec un ton que je n'oublierai jamais, me tapant sur l'épaule :

— Et surtout, me dit-il, tâche de ne pas trop te faire tuer!

Malgré toutes nos marches, nos contre-marches et nos sorties, j'eus la bonne chance de ne pas trop me faire tuer, puisque, *mes campagnes* finies, je rentrai dans le civil sans une égratignure.

Ce ne fut pas d'ailleurs ma faute, car j'avais une envie formidable de quitter la mobile pour m'enrôler dans la ligne.

Et même, un jour, c'était Dieu sait où, du

côté de Chatou ou de Bougival, j'étais en train de cuisiner pour la compagnie, quand un officier arrive en courant vers moi et, m'interpellant :

— Fusilier !

— Voilà !

— Le fusilier Lassouche ?

— C'est moi !

— Alors, venez ! Le commandant de place vous demande.

Je suivis l'officier et me trouvai bientôt devant notre grand chef.

C'était M. Martin du Nord.

— Ah ! vous voilà, Lassouche ! me fit-il ! Je suis content de vous voir. Je vous ai si souvent applaudi au Palais-Royal. Ah ! c'était le bon temps ! Maintenant, fini de rire !

— Hélas ! oui !

— C'est égal, il paraît que vous n'avez pas perdu toute votre gaîté et que le soir, au bivouac, vous vous chargez encore de dérider vos camarades.

— Dame, on est Bobèche ou on ne l'est pas !

— C'est très bien, ça ! Et j'ai tenu moi-

même à vous en féliciter. Voyons, avez-vous quelque chose à me demander?

— Ma foi, oui !

Je me grattai l'oreille.

— Parlez !

— Eh bien, voilà : je voudrais entrer dans la ligne.

Martin du Nord hocha la tête.

Puis changeant de ton :

— Eh bien, tenez ! Venez me reparler de cela dans quinze jours.

Il prévoyait les événements.

Ou peut-être, plus simplement, il était au courant des projets des grands chefs.

En effet, quinze jours après, Paris se rendait !

Nous, nous ne nous doutions de rien.

Et la preuve, c'est que la veille même de la reddition, à la redoute de Montretout, j'écrivais ces vers que je débitai le soir devant toute la compagnie, ces vers que je cite ici, parce qu'ils affirment bien la sincérité de mes sentiments :

Sauvons Paris.

Debout, Paris!... lève ta tête altière.
Redresse-toi, marche encore au combat :
Et si tu meurs, au moins meurs en guerrière,
Le front levé, comme meurt un soldat.
Que l'univers soit jaloux de ta gloire
En apprenant comment tu succombas.
Pour ajouter une page à l'histoire,
Sauvons Paris!... non, ne nous rendons pas!

Laisserons-nous une horde sauvage
Anéantir notre antique cité?
Révoltons-nous, repoussons l'esclavage...
Que notre cri soit : « Mort ou liberté! »
Pas de merci, pas de paix, pas de trêve ;
L'honneur commande, affrontons le trépas!
Que dans le sang notre tâche s'achève...
Sauvons Paris! non, ne nous rendons pas!

Ils pourront prendre et nos champs et nos plaines
Et saccager chaumières et palais;
Ils tariront jusqu'au sang de nos veines,
Mais notre esprit... ils ne l'auront jamais!
Qu'ils te démembrent, ô ma France si chère...
L'honneur est sauf, Paris te restera...
Pour conserver le cœur de notre mère,
Sauvons Paris! non, ne nous rendons pas!

Plus de partis, de haines politiques,
Rangeons-nous tous sous le même drapeau :
Que des palais, ateliers et boutiques.
Les citoyens ne forment qu'un troupeau...

Quoi, des conflits ?... quand déjà la famine
Sur notre seuil avance pas à pas!...
Unissons-nous, qu'un seul cri nous anime,
Sauvons Paris! non, ne nous rendons pas!

O France! un jour, si ta blanche tunique
Fut déchirée par l'homme de Sedan!
S'il te livra, c'est à la République
De réparer cet outrage sanglant!...
Que de Paris le sublime martyre
Fasse rougir cette altesse au front bas!
Pour effacer les hontes de l'empire,
Sauvons Paris! non, ne nous rendons pas!

CHAPITRE XX

Souvenirs de la Commune. — Pipe en Bois. — Un trait de Jules Vallès. — Le théâtre de Versailles. — Représentations interrompues. — les Prussiens.

Après le siège, la Commune.

Ah! la Commune fut encore une bien triste époque pour les comédiens. Les théâtres étaient fermés, et les pauvres acteurs qui étaient restés à Paris sans ressources se trouvaient réduits à la portion congrue et se voyaient forcés de tirer la langue.

Il fallait nous voir au café de Suède, avec des mines longues d'une aune, commentant les nouvelles du jour et nous demandant si cet état de choses finirait bientôt, et si on allait

enfin rouvrir les théâtres et nous permettre de gagner notre pain journalier.

Car la plupart d'entre nous en étaient réduits à la plus noire misère, et j'en sais plus d'un qui, le soir venu, n'avait dans le ventre que la peu nourrissante absinthe qu'un camarade plus fortuné venait de lui offrir.

Cela ne pouvait durer.

Un soir, je dis à Luguet :

— Il faut absolument sortir d'ici. Jamais ils ne rouvriront les théâtres ; nous ne pouvons continuer ainsi à crever de faim.

Luguet ne répondit que par un soupir.

Je continuai :

— Il faudrait former une petite troupe, et je suis persuadé qu'à Versailles on arriverait facilement à donner des représentations.

— J'en suis sûr. Mais la difficulté n'est pas de trouver une troupe ; comment sortiras-tu de Paris ? Il te faudrait un passeport, un sauf-conduit, et la Commune n'en délivre pas facilement.

A ce moment j'eus une inspiration.

— Dis donc, est-ce que Cavalier n'est

pas une « grosse légume », en ce moment ?

— Je crois bien que si.

— Si on allait le trouver ?

— Ma foi !

— Qui ne risque rien n'a rien. Demain nous irons voir Cavalier.

Qu'est-ce que c'était que ce Cavalier ?

Georges Cavalier était le héros de toutes les émeutes, l'homme de toutes les révolutions.

Tout jeune étudiant, presque enfant, il débutait dans la carrière révolutionnaire en conduisant la petite émeute qui salua, en 1862, la première représentation de *Gaetana*, d'orageuse mémoire.

Trois ans plus tard, il révolutionna le théâtre français, en sifflant — et c'était là le mot — *Henriette Maréchal*, des frères Goncourt.

C'est à ce moment qu'il gagna son surnom de *Pipe en Bois* sous lequel il était célèbre.

Pourquoi *Pipe en Bois* ? On ne l'a jamais su !

Mais, allez à la Bibliothèque et vous pourrez y voir demander une brochure inti-

tulée : *Ce que je pense d'Henriette Maréchal, de sa préface, et du théâtre de mon temps,* par PIPE EN BOIS, 1866, grand in-8° de 27 pages, Librairie centrale.

Comme on le pense bien, *Pipe en Bois* ne pouvait pas ne pas faire partie de la Commune : il en faisait donc partie en qualité d'*inspecteur des jardins publics*.

Nous étions au mieux avec Pipe en Bois, et nous ne doutions pas que sa haute protection nous ouvrît toutes les portes... surtout celles de Paris.

Le lendemain, en effet, Luguet et moi partions pour l'Hôtel-de-Ville.

Ce n'était pas chose facile que de pénétrer dans ce sanctuaire du nouveau gouvernement, et je crois bien qu'au temps des tyrannies passées, jamais aristocrates n'avaient été mieux gardés que les chefs de la Commune.

Et quel mouvement, quelle agitation autour de ce pauvre Hôtel-de-Ville qui devait brûler quelques mois plus tard !

Et quels costumes aussi ! On se serait cru à

l'ancienne Gaîté, au bon temps des vieilles féeries, à la vérité !

Parmi tous ces colonels, ces brillants officiers, il y avait plus d'un comédien, car je ne sais si l'on a remarqué combien les théâtres parisiens fournirent de généraux chamarrés de toutes les couleurs à l'état-major de la Commune ! C'était à croire que l'Ecole de guerre du nouveau gouvernement avait été transportée au Conservatoire.

Par malheur, tous ces officiers, grisés par leur nouvelle splendeur, oubliaient les pauvres camarades qui n'avaient pas troqué le cothurne contre les bottes de colonel. Luguet et moi nous ne voulions pas cependant demander à ces anciens collègues de nous piloter auprès des autorités.

Voilà pourquoi nous nous adressions à *Pipe en Bois*.

Enfin, après combien d'échecs, je ne saurais le dire, nous finissons par entrer dans l'Hôtel-de-Ville. Les bureaux de Cavalier étaient au premier ; et je n'oublierai jamais le coup d'œil charmant que présentaient les es_

caliers de communication de ce monument.

Sur chaque marche se tenait un garde national armé ; mais comme la discipline n'était pas précisément le fort des soldats de la Commune, l'un assis, son fusil à côté de lui, cassait la croûte, l'autre donnait de nombreuses accolades à un litre qui sortait de la poche de son uniforme ; celui-ci bâillait, cet autre fumait, mais tous crachaient, si bien que nous fûmes obligés de traverser une véritable mare pour arriver jusqu'aux bureaux de notre camarade Pipe en Bois.

Il voulut bien nous recevoir de façon charmante ; mais, en apprenant le motif de notre visite intéressée, il leva ses grands bras vers le plafond de son bureau en s'écriant :

— Quitter Paris ! Vous n'y pensez pas !

— Nous y pensons beaucoup, au contraire, et je dirai même que nous ne pensons qu'à cela.

— Et où voulez-vous aller ?

Luguet allait répondre.

Mais je l'arrêtai d'un coup d'œil.

Comme on pense bien, ce n'était pas le

moment ni le lieu d'avouer que notre intention était d'aller jouer à Versailles; on eût été capable de nous faire fusiller *illico!*

Aussi :

— Voilà, fis-je à Cavalier, notre intention est d'aller avec six ou sept camarades jusqu'à Dunkerque où l'on nous a assurés que nous trouverions facilement à gagner notre vie. Voici d'ailleurs la lettre qui nous engage à aller jouer là-haut.

Et je tendis une lettre à Pipe-en-Bois, car on suppose bien que je n'étais pas venu là sans documents sérieux; ce document, d'ailleurs, était un faux, comme on le pense bien.

Mais Pipe-en-Bois secoua la tête :

— Mes enfants, nous dit-il, tout cela est fort bien. Mais vous vous êtes fourré le doigt dans l'œil jusqu'au coude si vous vous êtes bravement figurés que je pouvais vous fournir un passeport.

— Comment, toi ?

— Hélas!

— Mais on nous a dit que tu étais une « grosse légume ».

— On vous a trompés ! Je suis peut-être une légume, mais, malheureusement pour vous, il y en a de plus grosses que moi.

Luguet et moi nous baissions la tête, voyant le spectre de la misère s'agripper à nous pour ne plus nous lâcher.

— Cependant... fit Pipe en Bois.

— Ah ?

— Oh ! ne vous bercez pas trop d'espoir. Certes, je peux faire quelque chose pour vous...

— Je savais bien !

— Je peux vous recommander à celui qui signe les passeports...

— Sauvés, mon Dieu !

— Heu ! heu ! je doute fort qu'Edmond Levraut vous accorde ce que vous lui demanderez. Enfin, essayez toujours ! Son bureau est à côté, à l'annexe de l'Hôtel-de-Ville. Voici ma carte, avec un mot, grâce à laquelle vous pourrez entrer et surtout vous pourrez arriver jusqu'à lui.

— Il est certain que s'il est aussi bien gardé que toi...

— Bien mieux encore!

Là-dessus, nous serrons la main à Pipe en Bois, qui fit des vœux pour la réussite de notre projet.

Certes oui, le citoyen Edmond Levraut était bien gardé! Mais grâce à la carte de Cavalier, nous pûmes arriver jusqu'à lui, après avoir traversé une foule de citoyens armés qui nous regardaient avec des yeux qui ne présageaient rien de bon pour notre sécurité.

Edmond Levraut était dans un bureau immense, en train de dicter des ordres à quatre ou cinq secrétaires qui grattaient du papier avec une attention fort soutenue.

Dans un coin sombre de la salle, un homme était assis dans un grand fauteuil. Vêtu d'une redingote noire, que barrait en sautoir l'écharpe rouge à frange d'or des membres du gouvernement, il semblait fort occupé à se caresser le bout du nez avec une merveilleuse rose.

Mais ce n'était pas à lui que j'avais affaire, et toute mon attention se concentra sur Ed-

mond Levraut, à qui j'exposai ma demande.

Ah ! il n'y alla pas par quatre chemins, le citoyen Levraut ; il ne répondit qu'un mot :

— Impossible !

Pipe en Bois ne s'était pas trompé.

Et, la tête basse, nous allions prendre congé, quand l'homme à la rose, sans se déranger, et le plus simplement du monde :

— Levraut, accordez donc à ces messieurs ce qu'ils vous demandent.

— Ah ! vous voulez...

— Oui ! je veux que les comédiens n'aient pas à se plaindre de la Commune.

On voyait, rien que dans le ton de cet homme, qu'il avait le droit de dicter sa volonté.

Je me tournai vers lui, et :

— Je vous remercie, monsieur... Monsieur ?...

— Jules Vallès.

— Ah ! monsieur Jules Vallès, je suis heureux de vous voir, bien que je vous connaisse depuis longtemps.

— Ah ! vous lisez mon journal ?

— Ma foi, non ! je ne lis pas de pareilles feuilles.

A ce moment, je reçus un formidable coup de poing dans le dos. C'était Luguet qui me rappelait à la situation, craignant que ma réponse ne nous attirât les honneurs de la fusillade.

Il est un fait que Jules Vallès fit une vilaine grimace.

Mais je me rattrapai :

— Seulement, ajoutai-je, j'ai toujours sur ma table *Le Réfractaire*.

C'était l'enfant gâté de Vallès, il sourit, et nous ne fûmes pas encore fusillés de ce coup-là.

Mais Levraut demanda :

— Combien êtes-vous dans votre troupe ?

— Huit !

— C'est donc huit passeports.

— En effet.

— A quels noms ?

— Donnez-les leur en blanc ! fit Vallès.

Puis se tournant vers moi :

— Quand comptez-vous être de retour

— Cela dépendra du succès... et des recettes.

— Mais enfin !

— Dans une quinzaine.

— Tâchez de revenir avant.

— Je vous avouerai que je ne l'espère pas.

— Enfin !... Laissez-moi toujours votre adresse.

Merci ! je n'y tenais pas !

Aussi :

— Ce n'est pas la peine ; je suis sûr de vous trouver ici ; dès mon retour, c'est-à-dire dans une quinzaine, je viendrai vous dire un petit bonjour.

— Oui ! fit Vallès, avec un bon sourire, si d'ici-là je ne suis pas fusillé !

— Bah ! on vous accordera bien un mois !

Là-dessus nous nous quittâmes.

Ce fut la seule fois que je le vis.

Je vous laisse deviner notre joie quand nous quittâmes l'Hôtel-de-Ville, avec nos huit passeports !

Oh ! nous ne traînâmes pas dans Paris !

Le lendemain, Luguet, moi et six camarades, nous disions adieu à la Commune, bien décidés à ne revenir que lorsque son règne serait terminé.

Nous sortîmes de Paris par la barrière de Soissons, nous nous dirigeâmes vers Saint-Denis, puisque nos passeports étaient pour Dunkerque.

Nous eûmes bien à supporter quelques tracasseries de MM. les insurgés qui voulurent à toute force visiter nos malles ; enfin, nous arrivâmes à Saint-Denis, pleins de poussière, et le soir nous étions à Versailles.

Enfin !

Il faut avoir vu Versailles à cette époque ! Les rues regorgeaient de soldats et les hôtels étaient remplis de Parisiens. On ne savait où les fourrer. Aux Réservoirs, les billards étaient transformés en lits.

On pense bien que nous ne cherchâmes pas à nous loger, nos moyens ne nous permettaient pas de payer, comme dans le *Bossu*, une niche à chiens au poids de l'or.

Nous établîmes nos logis au théâtre même,

où le foyer des artistes nous servit de dortoir.

Ai-je besoin de dire que la population de Versailles, qui s'ennuyait à crever, nous accueillit les bras ouverts. Le premier jour, nous faisions seize cents francs de recette, et je me vois encore, sur le marbre de la cheminée de notre dortoir, alignant huit piles de deux cents francs, notre part à chacun.

Nous étions sauvés! Que dis-je, nous allions être riches, quand un jour...

Il y avait bien une quinzaine que nous étions à Versailles. On avait monté des spectacles coupés, notre public nous demandait des pièces entières et l'on avait affiché le matin même les *Amours de Cléopâtre*, quand, vers midi, Luguet tout effaré vint me trouver :

— On ne joue donc pas ce soir ?

— Pourquoi ?

— Tu n'as pas vu nos affiches ?

— Non !

— Eh bien ! viens voir !

Je cours au théâtre.

En effet, sur nos affiches, s'étalait une

longue bande de papier bleu, avec ces mots écrits à la plume :

Relâche.

Qu'est-ce que cela voulait dire ?

Cela voulait dire simplement que M. le commissaire de police de Versailles, qui s'appelait Rameau, venait de sa propre autorité d'interrompre le cours de nos fructueuses représentations.

J'allai le trouver pour lui demander raison de cet abus de pouvoir. Il ne me répondit qu'en me tendant le *Mot d'ordre.*

Il y avait, en tête de ce journal, un article fulgurant d'Henri Rochefort qui, jetant feu et flamme, prétendait que, tandis que Paris agonisait, ces MM. les Versaillais se gaudissaient aux joyeux ébats de la troupe du Palais-Royal.

— Et c'est pour cela ? fis-je à M. Rameau.

— En effet !

— Mais...

— Il n'y a pas de mais ! Je suis le maître ici, et j'interdis votre représentation. Voilà !

— Parfait, monsieur ! Seulement, car il y a un seulement, si vous êtes le maître ici, il y a quelqu'un qui est encore plus le maître que vous : c'est M. Thiers. Je vais aller le trouver !

— Libre à vous !

Et j'allai trouver M. Thiers.

A la vérité, je ne pus le voir; mais je vis M. Geoffroy Saint-Hilaire, ce qui était tout comme.

Je soumis l'affaire à M. Geoffroy Saint-Hilaire qui ordonna tout simplement à M. le commissaire de nous laisser jouer et de laisser dire M. Rochefort.

Et l'on joua les *Amours de Cléopâtre !*

C'est pendant notre séjour à Versailles que se passa ce petit fait que je pense drôle et que je vais raconter.

Luguet avait une envie folle de voir les Prussiens, qu'il n'avait fait qu'entrevoir de fort loin pendant le siège.

— Tu veux voir les Prussiens ? lui répon-

dis-je. Eh bien, sois tranquille, demain je t'y conduirai.

Le lendemain, en effet, je loue un cabriolet et en route pour Saint-Germain, où malheureusement il y avait assez de Prussiens pour que cet excellent Luguet en vît jusqu'à l'écœurement.

Il était à peu près neuf heures quand nous débarquâmes dans la patrie de Louis XIII et, avisant le premier mangeur de choucroute que je rencontrai, je lui demandai de m'indiquer le quartier général.

Par bonheur, l'homme comprenait le français ; il m'indiqua une villa où le commandant de la garnison allemande de Saint-Germain avait élu domicile… en l'absence du légitime propriétaire.

Là, on ne fait aucune difficulté pour nous recevoir, et l'on nous introduit immédiatement dans un salon rempli d'officiers blancs à lunettes d'or, comme on en vit trop, hélas ! pendant l'année terrible.

— Tu en veux voir, des Prussiens ? Tiens, regarde ! fis-je à Luguet. Je t'assure que nous

sommes les seuls Français ici. Tu serais Berlin que tu n'en verrais pas davantage.

J'avais à peine fini ce beau discours que tout à coup une voix s'écrie :

— Tiens ! Lassouche !

— Tiens ! Luguet !

— En effet, c'est lui ! fait une autre.

— Quel hasard !

Interloqué, je regarde d'où partent les voix et je reconnais trois ou quatre habitués du Palais-Royal, aujourd'hui officiers dans la landwehr ou autre chose semblable.

Ce n'était pas le moment de faire du patriotisme. D'ailleurs, je n'étais pas venu pour cela. Je serrai les mains qui se tendirent et comme on me demandait quel bon vent m'amenait à Saint-Germain :

— Ma foi ! je viens voir tout simplement si l'on ne pourrait pas jouer la comédie ici !

Ce fut une joie !

— Comment donc !

— Mais si !

— On s'ennuie tant dans ce trou !

— Combien vous faut-il ?

— Disposez de nous!

A ce moment, le commandant arriva. C'était un géant, qui ressemblait d'une façon frappante à l'empereur Guillaume. Je crus même que c'était lui.

Il accorda la permission demandée et l'on décida que le surlendemain je viendrais avec toute ma troupe jouer devant eux.

— Tu ne vas pas venir amuser ces Prussiens? me dit Luguet comme nous regagnions Versailles.

— Dame! tu as voulu les voir! lui fis-je.

— Mais de là à jouer devant eux!

— Sois tranquille, mon vieux, je veux bien m'attirer les foudres du *Mot d'ordre*, tout comme les Parisiens de Versailles, mais de là à distraire les Allemands, il y a un pas... et, ce pas, je ne veux pas le franchir.

Il est vrai que je ne l'ai jamais franchi... depuis!

CHAPITRE XXI

Le théâtre à vol d'oiseau.

De tous temps les comédiens ont eu un lieu de réunion où ils se retrouvaient le soir, une fois le rideau baissé et les quinquets éteints.

A cette époque, on se réunissait chez Brébant, au premier étage.

Là, chaque soir, à partir de minuit jusqu'à l'aube, on était sûr de rencontrer, outre les pimpantes actrices des théâtres de Paris, tout un lot choisi d'auteurs, de journalistes, d'artistes et même... d'amatrices.

Cela s'appelait le cercle des Pipardiers.

On causait, on buvait, on mangeait, on fumait et surtout... on jouait.

Si j'ai connu quelques dames en ma vie, du moins il en est une pour laquelle j'ai toujours montré la plus froide réserve : c'est la dame de pique.

Or, un soir, en sortant des Variétés, j'arrive aux Pipardiers et je vois tout le monde en train de cartonner ferme.

Seul, Grenier, dans un coin, fumait mélancoliquement sa pipe et semblait également s'ennuyer... ferme.

Je m'approche :

— Tu ne joues pas ?

— Non. Et toi ?

— Moi, j'ai assez de jouer au théâtre sans encore jouer à la ville.

— Je te comprends !

— Et tu t'embêtes ?

— Comme un cent d'as !

— Veux-tu que je te propose un jeu ?

— De cartes ?

— Non ! D'esprit.

—Mazette ! Tu te mets bien ! qu'est-ce que c'est que ton jeu ?

— Voilà : tu vas m'écrire un nom d'acteur ;

moi je t'en écrirai un autre et celui qui, le plus rapidement, aura fait le portrait écrit le plus court et le plus ressemblant aura gagné.

— C'est drôle !

— Nous commençons ?

— Vas-y !

J'écrivis un nom sur un papier et le lui tendis ; lui me tendit une carte sur laquelle il avait écrit *Hyacinthe*.

Je réfléchis et j'écrivis :

HYACINTHE

Un éclat de rire... tuberculeux.

— Ça y est, fis-je à Grenier.

— Déjà !

— Lis !

Grenier lut.

— Fameux ! fit-il, fameux ! Mais je ne joue plus, je ne suis pas de force.

Ce petit jeu que je venais d'inventer dans un moment de bonne humeur me plut fort et le soir, en rentrant chez moi, je m'y amusais tout seul.

Et c'est ainsi que j'écrivis presque d'une seule traite ce « théâtre à vol d'oiseau » que je demande au lecteur la permission de lui communiquer.

Mme GUEYMARD

Un éléphant qui a avalé un rossignol.

LESUEUR

Comédien étrange, acteur sublime ; un conte d'Hoffmann, retouché par Lanturax.

PATTI

Mourir pour la Patti !... c'est le sort le plus... etc. La reine des cafés-concerts... du grand monde.

ALPHONSINE

La flore du Gymnase... enfantin.

MARIE LAURENT

La *prima donna* du mélodrame.

HYACINTHE

Un éclat de rire... tuberculeux.

LÉONCE

L'incohérence comique à son apogée.

DÉSIRÉ

Le roi *Gambrinus* des *Bouffes-Parisiens*.

ZULMA BOUFFAR

Une tabatière à musique selon Offenbach.

THÉO

Une esquisse de Chaplin dont le cadre est encore chez le doreur.

LASSOUCHE

Un baron... sculpté par feu Odry.

LHÉRITIER

L'art de parler et de dire des bêtises... correctement.

HAMBURGER

Quarante calembours pour un sou.

FRÉDÉRICK LEMAITRE

Le Mirabeau de l'art dramatique.

THÉRÉSA

L'hercule Farnèse de la chansonnette.

TALBOT

Le gendre de Régnier.

GRENIER

D'abondance... Rabagas, Rabagas... as, as partout.

PAULIN MÉNIER

Un grand acteur.

DONATO

Un acteur grand.

DESRIEUX

Enfin! nous avons fait faillite!!!

GEOFFROY

Le dernier des premiers comiques.

GABEL

Le premier des derniers comiques.

TAILLADE

Un Rouviériste.

DUMAINE

Un lion de l'Atlas... moins les griffes.

BLANCHE D'ANTIGNY

Une frétillon, peinte par Rubens en collaboration avec Rothschild.

SAINT-GERMAIN

Train express pour le *Théâtre-Français*... Aller et retour.

LAURENT

Jeu de Silène, talent de Bacchus : mais, comme c'est nature !

GOT

Le Paulin-Ménier du *Théâtre-Français*.

GIL PÉRÈS

Triboulet (retour de Cythère.)

SAINTE-FOIX

Excellent trial qui est allé attraper des engelures à Saint-Pétersbourg.

CARON

Un Bornillet (*reduction Colas.*)

DELAUNAY

Le dernier des Emile Taigny.

LA GRANDE DUCHESSE SCHNEIDER

Le passage des Princes!

JUDIC-PESCHARD, PESCHARD-JUDIC

Les sœurs siamoises des *Bouffes-Parisiens*, dont elles sont les principales cariatides.

EUGÉNIE DOCHE

Le traité de l'élégance, de Balzac, édition princeps, tranche dorée, fermoirs en or, blasonné par le talent.

LAFERRIÈRE

Un Ninon de l'Enclos. — Josué a arrêté le soleil, Laferrière a arrêté le printemps.

BERTHELIER

Bonjour Paul, Paul bonjour. — Est à Brasseur ce que Brasseur était à Levassor, qui était à Bouffé ce que Bouffé était à Potier, qui était à Préville... Ouf!

ABEL

Un Fechter au biberon.

MONTROUGE

Un polichinelle qui a avalé sa pratique.

LAFONTAINE

Un Gaudissart dramatique faisant la place pour les Mélingues des bords de la Garonne.

VICTORIA LAFONTAINE

Une bourgeoise poétique.

PRADEAU

Un ténor engraissé... par Montigny.

MAUBANT

La statue du commandeur.

MONTBARS

Un chanoine qui a manqué sa vocation.

NATHALIE

Les trois grâces... réunies.

DELANNOY

Le comédien le plus grand... du *Vaudeville*, qui a trouvé le moyen de perfectionner l'invention de l'immortel Chappe.

CORNÉLIE

Une Rachel conservée dans de l'esprit de vin.

CAPOUL

La terreur des sommiers !

Mon Dieu ! je sais bien que, de ces biographies express, pas mal ont vieilli, et que cer-

tains, parmi ces biographiés, sont presque inconnus aujourd'hui.

On pourrait continuer ce petit jeu, sur les acteurs vivants, les artistes d'aujourd'hui.

Mais je laisse ce soin à d'autres... et pour cause !

CHAPITRE XXII

L'Homme-Orchestre.

Certes, il est facile de faire de l'esprit sur les comédiens. Ils ont tous les défauts possibles et imaginables, dont la fatuité est le moindre, et sur ce thème connu on peut brocher un volume : c'est facile à faire, et ça a été souvent fait.

Mon Dieu, je ne sais s'ils ont tant de défauts, mais du moins, je suis sûr qu'ils ont une qualité : je ne dirai pas la charité, mais la fraternité.

Tenez, laissez-moi vous conter cette histoire :

Il y a une soixantaine d'années, les Champs-Elysées n'avaient pas cet aspect féerique qui

fait de cette promenade une des sept merveilles du monde.

Souvenir brillant et bruyant du dernier empire ! C'était alors un bois sombre où, le dimanche seulement, des familles de bourgeois et d'ouvriers venaient émigrer de la ville et des faubourgs, et s'étendre sur les maigres pelouses, pour partager un frugal repas apporté dans un mouchoir ou une serviette. On s'installait à droite, à gauche, au pied d'un arbre, au bord d'un fossé ; chacun avait sa part de gazon qui était respectée par les voisins. Tout se faisait en plaisantant, car la plus franche gaîté présidait à ces modestes agapes. On devisait, on riait ; quand, dans une société, on s'apercevait qu'on avait par hasard oublié le pain, c'était au milieu d'un éclat de rire que le loustic de la bande allait proposer à ses voisins un jambonneau en échange du gruau absent.

Après le repas, on chantait des gaudrioles : c'étaient des scies d'ateliers, des chansons naïves, empreintes encore du sentiment de la famille, que les oreilles chastes pouvaient en-

tendre sans rougir, car elles n'avaient pas ce cachet lubrique et monstrueux des insanités engendrées par les cafés-concerts d'à présent.

Puis, quand la nuit venait, on se séparait en se donnant force poignées de mains ; on prenait rendez-vous pour le dimanche suivant et, par bandes, l'on s'en retournait dans ses foyers respectifs, en tirant par la main les enfants à moitié endormis, pour reprendre, la semaine, le collier de travail que la politique n'avait pas encore appris à appeler le collier de misère !

A cette époque, et à peu près dans la partie où se trouve placé l'Alcazar d'Été, les rares promeneurs qui s'aventuraient le soir sous ces sombres ombrages avaient les oreilles écorchées par les sons discordants d'un singulier orchestre. L'auteur, ou plutôt l'exécutant de ce charivari funèbre, était un vieillard long, sec, jaune, dont le pauvre accoutrement disparaissait presque dans une infinité d'instruments sous lesquels il avait l'air d'être enfoui. Il était monté sur un petit banc de

bois pareil à ceux que les ouvreuses de loges distribuent dans les théâtres.

A ses genoux étaient attachées des cymbales ; sur son dos, une grosse caisse était assujettie par une courroie ; une flûte de Pan était engouffrée dans une énorme cravate ; à son bras, au-dessus du coude, était fixé le tampon à battre la caisse ; il jouait du violon, de la flûte et faisait les *forte* en frappant avec son bras droit sur la caisse, et, en écartant les jambes, il faisait résonner les cymbales en même temps.

Pour compléter ce bizarre ajustement, il avait sur la tête un ancien casque de dragon surmonté d'un chapeau chinois qui résonnait à l'unisson.

Par quel phénomène mécanique cet homme était-il parvenu à faire manœuvrer ces cinq instruments à la fois, c'est un secret, qu'il a sans doute emporté avec lui dans la tombe. Je me rappelle seulement que, pour en arriver à ce résultat, ce malheureux se haussait sur son petit banc, sur la pointe des pieds et qu'il

imprimait à son corps un soubresaut qui faisait résonner le tout ensemble.

Ajoutez à cela quatre chandelles d'un sou posées à terre, à deux pas de lui, devant et derrière, et vous aurez le tableau le plus étrange, le plus comique et surtout le plus navrant ! Quand on pense que cet homme avait plus de soixante ans !...

Un soir, par une de ces froides nuits de décembre où le sol durci et blanchi par la gelée semble vous inviter à rester enfermé chez vous, deux hommes sortaient d'un hôtel du voisinage, dans lequel ils avaient probablement passé leur soirée joyeusement, car c'est en riant et plaisantant qu'ils s'engagèrent sous les arbres chargés de givre, en relevant prudemment le col de leurs pardessus. Tout à coup, leur joie fut troublée par des sons discordants : une mélodie qui n'avait rien d'humain partait d'un des coins du bois. Ils s'arrêtèrent surpris et avisèrent une lueur sinistre à une trentaine de pas d'eux. S'approchant, ils restèrent stupéfaits en voyant

l'homme-orchestre s'escrimant tout seul au milieu de ses quatre chandelles.

— Que faites-vous là? dit l'un des deux hommes au malheureux musicien.

— Vous voyez bien, répondit celui-ci, je joue la marche des Tartares.

— Mais, mon brave homme, il n'y a pas un chat pour vous entendre ; et il fait un froid de douze degrés !

— Je le sais bien, dit l'homme, mais il faut que je joue : on m'attend à la maison, on a faim !

Les deux hommes, en entendant cela, se consultèrent du regard.

— C'est horrible ! dit l'un des deux. Mais il ne sera pas dit que vous serez venu inutilement ce soir.

Disant cela ils retirèrent leurs chapeaux qu'ils mirent à terre, et entonnèrent un duo de Guillaume Tell à pleine voix.

Le vieillard, pétrifié, les écoutait sans comprendre.

Il était environ minuit et demi, les équipages revenaient du théâtre ; la puissance des

chanteurs était telle, sortant ainsi à cette heure du milieu des Champs-Elysées, qu'au bout d'un quart d'heure il s'était formé un cercle de curieux autour d'eux. Les voitures s'étaient arrêtées et ceux qui les occupaient étaient descendus pour voir quels étaient ceux qui chantaient d'une façon aussi magistrale.

En apercevant à côté du pauvre musicien ces deux hommes qu'il reconnurent aussitôt, ils comprirent leur action. Aussi, dix minutes après, la collecte des chanteurs s'élevait à cent cinquante francs.

Les deux hommes étaient Dupré et Massol.

CHAPITRE XXIII

Le prix Martin et la fin de Gil Pérès.

C'est le 5 février 1876 que le Palais-Royal joua le *Prix Martin*. Ce fut un événement. Pensez que la pièce était de MM. Labiche et Emile Augier. Emile Augier, le fournisseur attitré de la Comédie-Française, au Palais-Royal!

Je me souviendrai toujours de la lecture de cette comédie. Je ne connaissais pas Emile Augier et je me faisais une joie de le voir. Il arriva au foyer, où nous étions tous réunis, en compagnie de son collaborateur. Il y avait là Geoffroy, Brasseur, Gil Pérès, Numa, Marie Magnier, toute la troupe.

M. Labiche s'assit à une petite table; il

allait commencer à lire la distribution, quand Emile Augier, me tirant par un bouton de ma jaquette, me dit :

— Mon pauvre Lassouche, nous vous avons un peu négligé dans le *Prix Martin*. J'ai bien peur que vous ne soyez pas très ravi de votre rôle.

— Monsieur, lui répondis-je, je serai toujours ravi de jouer de l'Emile Augier.

Il sourit et secoua la tête.

— Enfin, vous serez plus heureux une autre fois.

Cependant M. Labiche commence sa lecture.

Je faisais Pierreux, un domestique qui est le filleul de son maître et en profite pour être d'une familiarité excessive. D'ailleurs, qui ne connaît le *Prix Martin*?...

Quand ce fut fini, je me retournai vers Emile Augier.

— Ma foi, monsieur, j'ai le regret de n'être point de votre avis, le rôle que vous voulez bien me confier me plaît fort, je suis certain d'y avoir du succès.

En effet, le rôle de Pierreux fut une de

mes meilleures créations, bien que la pièce n'obtînt pas le succès qu'elle méritait.

Malheureusement, un bien pénible événement vint troubler le cours de la première, car c'est durant les représentations du *Prix Martin* que ce pauvre Gil Pérès commença à ressentir les premières atteintes de cette folie dont il ne devait jamais guérir.

Il faisait un amoureux — Agénor de Montgommier — l'officier qui trompe son ami et qui en a tant de remords.

Or, ce soir de première, placé du côté jardin, attendant la réplique sur laquelle je devais entrer pour annoncer M. Agénor de Montgommier, je vois tout à coup Pérès qui, contrairement à la mise en scène, s'apprêtait à entrer du côté cour.

Mais cela n'était rien encore : au lieu de la redingote noire qu'il aurait dû porter, Gil Pérès avait revêtu une invraisemblable redingote verte à brandebourgs, ce qui, avec un chapeau extravagant et un pantalon à la hussarde, lui donnaient l'air d'un parfait major de table d'hôte.

Je fus interloqué.

Labiche, qui était près de moi, me demanda :

— Qu'est-ce que ça signifie ? Est-ce qu'il va jouer dans ce costume ?

— Ma foi ! je ne sais ce qu'il a ! lui répondis-je.

Et comme ma réplique approchait, je courus vers le côté cour et j'annonçai Pérès, qui entra.

Son entrée, faut-il le dire ? produisit un effet extraordinaire auprès du public qui ne connaissait pas la pièce ; mais les personnes qui — soit par indiscrétion, soit par devoir professionnel — avaient assisté aux répétitions du *Prix Martin*, n'y comprenaient rien et comme nous tous demeuraient ébahies.

Pourtant le premier acte passa sans encombre.

Pendant l'entr'acte, Ballencourt, qui était son ami, lui persuada de quitter ce costume inexplicable, et il parut au deuxième acte en redingote noire.

Les spectateurs étaient complètement déroutés et se demandaient ce que signifiait

cette tenue de major polonais arborée au premier acte.

Pourtant, comme Pérès était très aimé du public, on lui pardonna cette défaillance, et la représentation continua.

Ce fut le premier accès.

Comme je l'ai dit, le *Prix Martin* n'eut pas le succès qu'on eût pu désirer.

Après, on monta le *Renard bleu*, puis les *Trois Vitriers*, puis le *Mari de la dame des chœurs*. Dans ces trois pièces, Gil Pérès fut tout à fait au-dessous de son ordinaire talent, et dans la dernière notamment, un soir, il manqua de mémoire.

Enfin, dans les *Incendies de Massoulard* Gil Pérès ne put finir la pièce.

Il joua les premières scènes machinalement, mécaniquement, puis tout à coup il s'arrêta, regarda le public en face, ouvrit la bouche comme pour parler, mais ne le put. Il porta la main à son front et ne retrouva l'usage de la parole que pour crier :

— Je ne peux pas!... je ne peux pas!...

Cette fois, on comprit toute la vérité ; Gil Pérès était fou.

Le lendemain on l'enferma.

On a cherché la cause de cette folie.

On a trouvé celle-ci, que — comme presque tous les acteurs bouffons — Gil Pérès avait été trop aimé des femmes.

Belle raison !

Est-ce que j'en suis mort ?...

Mais qu'est-ce que je vais dire là, moi ?

CHAPITRE XXIV

L'Alcôve.

Et pourquoi pas, après tout !

Je m'étais bien promis, en écrivant ces mémoires, d'éviter de mentionner les aventures galantes, à moins qu'elles ne me soient pas personnelles ; mais je crois devoir faire une exception en faveur de celle-ci à cause de son originalité :

En 1850, il y avait, au théâtre Montmartre, alors dirigé par M. Libert, ancien huissier, une jeune actrice qui jouait les premiers rôles ; elle se nommait Blanche L..., était jolie et ne manquait pas de talent. Je venais d'entrer au théâtre Montmartre, et, sous le coup de mes 22 ans, j'admirais, comme mes

camarades, la jolie Blanche L... J'eus même la bonne fortune de pouvoir lui rendre plusieurs de ces petits services de coulisses, de ces attentions, dont les femmes, et surtout les femmes de théâtre, vous savent toujours gré.

J'étais jeune et... plein de bonne volonté, et c'était la première courtisane avec laquelle je me trouvais en contact ; en somme, je fis si bien que Blanche me prit pour son sigisbée et m'engagea à la reconduire après les répétitions, et même après les représentations jusqu'à sa porte, rue Pigalle, où elle occupait un appartement assez luxueux dont le baron S... était le principal... actionnaire, seulement, comme le baron était presque toujours en voyage, la jolie Blanche jouissait d'une liberté presque absolue, ce qui me permit de la reconduire, un beau soir, jusqu'à sa chambre à coucher, sans préméditation.

Cette chambre était capitonnée tout en satin blanc à losanges ; c'était très engageant.

Un nid, un vrai nid dans lequel je ne tardai pas à me prélasser sur une invitation de ma belle compagne.

Nous étions donc étendus mollement dans ce nid de satin blanc, moi, dans la ruelle, occupé à fumer des cigarettes en attendant... les événements, quand, tout à coup, j'entends un bruit de portes qu'on ouvrait et refermait violemment, puis, je vois accourir la camériste tout effarée en s'écriant :

— Madame, voilà M. le baron.

— Le baron! me dis-je? cloué sur le lit par la surprise. Qu'est-ce que je vais devenir ? Comment sortir de là d'une façon à peu près... convenable?

J'en étais là de mes réflexions, quand ma compagne, me poussant brusquement par les épaules me fit dégringoler dans la ruelle sans que je puisse me rendre compte de rien; j'entendis un léger craquement, je sentis une bouffée d'air froid, puis je tombai sur un corps moelleux sans savoir où j'étais.

Je me trouvais dans l'obscurité la plus complète; je tâtai autour de moi et je crus sentir que j'étais sur un lit.

— Mais, où suis-je? me disais-je.

A ce moment, je vis une porte s'ouvrir et

la camériste apparut en souriant et en tenant une lumière et mes vêtements. Je regardai autour de moi et je vis que j'étais dans une chambre tapissée en papier jaune ; seulement j'aperçus, à ma gauche, du côté de la ruelle de mon lit, un panneau immense, capitonné en satin blanc à losanges, et qui tenait toute la longueur du lit où j'étais.

Je me tournai alors vers la soubrette pour lui demander l'explication de ce contraste. Elle me répondit, en souriant toujours ; et en me montrant le panneau :

— C'est par là que vous êtes venu ici.

— Comment ?

— C'est bien simple ; le lit de madame est placé plus haut que celui-ci de trente centimètres à peu près, le panneau est mobile et tourne sur pivot, du haut en bas ; quand madame vous a poussé, elle a fait jouer le ressort et vous êtes tombé au moment où il se refermait.

— Bon ! compris, lui dis-je en regardant le panneau.

— C'est très ingénieux, n'est-ce pas ? me

dit-elle; c'est madame qui a imaginé ça; M. le baron n'en sait rien.

— Je le pense bien, lui dis-je.

— Est-ce que monsieur va coucher ici?

— Ma foi, lui répondis-je, je ne sais pas trop ce que je dois faire.

Et comme je regardais toujours le panneau, la soubrette me dit :

— Ah! vous pouvez rester, on n'entend rien de l'autre côté.

— Oh ! lui dis-je, moi, j'entendrais quand même ; j'aime mieux m'en aller coucher chez moi.

— C'est comme monsieur voudra.

Je m'habillai donc, j'embrassai la camériste comme… compensation et je filai chez moi en pensant à la singulière partie de… plaisir dont je venais d'être la victime.

CHAPITRE XXV

Mes déménagements.

1859 à 1862 ; c'est à partir de cette époque que j'ai commencé à devenir célèbre... par mes déménagements ! j'ai déménagé onze fois en deux ans ! Je ne crois pas qu'on puisse pousser plus loin la manie déambulatoire.

C'était plus fort que moi ; je n'étais pas plutôt installé dans une mansarde quelconque que j'en convoitais déjà une autre !

Mon bagage étant très restreint, je n'avais pas de grands frais de transport : un commissionnaire et une voiture à bras, ça suffisait amplement.

D'ailleurs voici à peu près de quoi se composait mon mobilier : Une table, une chaise,

une malle, une caisse à oranges posée sur champ formait ma table de nuit dans laquelle je mettais mon linge, mes brochures, mes volumes et... le reste; pas de tapis; des gravures que j'épinglais aux murs; un balai de bouleau, et un lit de fer pour une personne, quoique cependant... Mais non! mes Mémoires n'ayant aucun rapport avec ceux de Casanova, je dois gazer... Cependant... Eh! mon Dieu, oui, il y est bien venu par-ci par-là quelque Célimène de l'aiguille ou du fer à repasser, qui ne craignaient pas de grimper six étages pour récolter une brioche et un baiser par-dessus le marché. C'était le bon temps des grisettes, ce type charmant qui a presque disparu, malheureusement! et qui ne sera jamais remplacé!

La grisette! je la vois encore avec son petit bonnichon sur la tête, sa robe de jaconas, ses manchettes et son col bien blancs, ses bottines en lasting et ses bas blancs bien tirés; toujours rieuse, gaie, fraîche, qui se donnait comme elle vous prenait; sans condition, sans arrière-pensée, histoire de dépenser sa jeu-

nesse en collaboration. Ça durait ce que ça pouvait ; on n'y pensait pas, on allait, on allait... Et un beau jour, l'oiseau s'envolait, la cage était à peu près vide. On retrouvait bien par-ci par-là, dans les coins, un brin de bonnet, un ruban, un fichu..., dépouilles que l'on accrochait au-dessus du lit en se disant : « Où est-elle ? Qu'est-elle devenue ? Bah ! mettons toujours la clé sur la porte ; on ne sait pas ce qui peut arriver ! »

On a beau dire, ces souvenirs d'antan vous rafraîchissent les idées ; il me semble, en les évoquant, revoir un beau bouquet de lilas.

Mais passons au déluge...

Cette digression printanière m'a un peu éloigné de mon sujet. J'y reviens.

J'ai demeuré à Montmartre, huit ou neuf fois, à des époques différentes, rue Marie-Antoinette, devenue depuis rue Antoinette — pourquoi ? Mystère ! — ; rue Gabrielle, numéro 2, où j'avais fondé, avec deux camarades, la « Villa Loupact », une espèce de phalanstère comique où l'on s'est bien amusé ! — J'ai habité au Marais, à la Chaussée-d'Antin, au

boulevard Beaumarchais, aux Batignolles, au Quartier Latin pour lequel, entre parenthèses, j'ai fait ces vers... de bohème — à l'époque :

LE PAYS LATIN

O mon cher pays latin,
Séjour de la fantaisie,
Où misère et poésie
Tout, se tenant par la main !

Là, du soir jusqu'au matin,
On éparpille sans cesse
Les beaux jours de sa jeunesse
Sans songer au lendemain.

Au printemps, le gai réveil
A peine se fait entendre
Que l'on va sur l'herbe tendre
Prendre un bon bain de soleil.

Libres comme des pinsons,
Quand l'appétit vous talonne,
A jeun, gaiment l'on entonne
Quelque joyeuse chanson !

Sous les toits, perchant ses nids,
Au moins on a l'avantage

D'être, à son septième étage,
A deux pas du paradis !

Faute de vin, rouge ou blanc,
Souvent on boit de l'eau claire
Que l'on coupe, sans mystère,
Par quelque baiser bien franc !

On convole sans détours,
Sans passer par la mairie ;
Ensemble, on s'unit pour la vie
Pendant une « dizaine » de jours.

Un mobilier tout boiteux,
Qu'on brûle quand vient décembre ;
Une très petite chambre
Où l'on ne tient qu'un... à deux,

Une cheminée sans feu,
Une table et pas de chaise
Un lit où l'on est à l'aise
En se serrant un p'tit peu.

O mon vieux quartier, toujours
Tu seras pour la jeunesse
En rupture de sagesse,
Le vrai pays des amours !

Et mes pérégrinations allaient toujours leur train.

Un jour, j'avisai un écriteau dans la rue des Colonnes : « Chambre à louer ».

Je demande le prix à la concierge qui était en train de repasser un jupon.

— C'est cent cinquante francs, au troisième.

— C'est dans mes prix ; je désirerais la voir.

— J'vas vous la faire voir, me répond la concierge en posant son fer.

Puis elle ajouta :

— Mais d'abord, vous n'êtes pas tailleur ?

— Non, lui dis-je.

— Bon ; nous allons monter.

Et aussitôt :

— Aglaé ! Aglaé ! se met-elle à vociférer avant de monter.

— M'man ? répond une voix qui paraissait venir de la cour.

— J'vas faire voir la chambre ; garde la loge.

— Oui, m'man.

Sur cette recommandation, nous nous disposons à monter, quand la concierge me dit, en se retournant :

— Vous n'êtes pas tailleur?

— Mais non! je vous l'ai déjà dit!

Nous montons; je vois la chambre, qui ne m'allait qu'à moitié; j'ouvre la croisée pour voir sur quoi elle donnait et je me trouve en face d'une maison dont toutes les persiennes étaient fermées.

— Tiens! que je dis à la concierge, ça n'est pas habité en face?

— Si, me répondit-elle; seulement c'est toujours fermé comme ça, c'est une maison d'*intolérance*; faut pas vous inquiéter de ça!

Enfin, nous redescendons et je lui dis que j'étais à peu près décidé.

— Vous n'êtes pas tailleur? me répète-elle encore.

— Mais non! répondis-je pour la troisième fois à cette femme qui ne me convenait pas plus que la chambre.

— Pourquoi me demandez-vous si je suis tailleur?

— C'est qu'il y en a déjà un dans la maison et on n'en veut pas d'autres.

— Eh bien ! lui dis-je, je le suis justement, tailleur.

La femme bondit.

— Je m'en doutais ! s'écria-t-elle.

— Attendez !... Je suis effectivement tailleur... mais je suis tailleur de pierres et je ne prends pas votre chambre.

Et je m'en fus très digne.

Ah ! c'est qu'à cette époque il n'était pas facile de trouver à se loger, je vous assure, et quand on était garçon surtout, les difficultés devenaient insurmontables.

J'ai toujours eu le désir d'écrire une étude philosophique sur ce sujet palpitant : « Des difficultés, pour un bon jeune homme, de trouver à se loger quelque part à Paris ».

D'ailleurs, écoutez plutôt.

Un jour, cherchant un logement dans le quartier Bréda, j'avise un écriteau et je pénètre dans l'antre de la chevalière du cordon.

— Vous avez quelque chose à louer ?

— Oui, au cinquième, une chambre et une cuisine, cinq cents francs.

— C'est dans mes prix. Peut-on voir?

— Oui. Seulement, êtes-vous marié?

— Non.

— Alors, vous êtes garçon?

— Il y a des chances.

— Alors, je dois vous avertir que le propriétaire ne veut *pas de femmes dans la maison*.

— En ce cas, merci!

Je saluai poliment et sortis.

Quatre pas plus loin, autre écriteau.

Je pénètre chez la concierge.

— Vous avez quelque chose à louer?

— Oui; au sixième; quatre cent cinquante francs.

— Peut-on voir?

— Oui; seulement, il faudrait vous entendre avec la propriétaire.

— Je veux bien; où perche-t-elle, votre propriétaire?

— A côté; c'est elle qui tient le petit café.

— Bon! je n'ai pas loin à aller.

Et je fais mon entrée sensationnelle dans le petit café.

Une dizaine de dames de tout âge et de tout... sexe y cartonnaient, autour d'une matrone qui avait dû être belle vers l'an I de la République : c'était la propriétaire.

— Madame, je viens pour le petit logement du sixième.

La dame me toise des pieds à la tête; puis :

— C'est pour vous, le logement ?

— Dame, oui !

— Alors, ce n'est pas possible.

— Pourquoi ça ?

— Je ne veux pas d'*hommes dans la maison*.

Ni hommes, ni femmes !...

A la troisième maison où je me présentai, j'assurai que j'étais Auvergnat... et l'on m'accepta !

CHAPITRE XXVI

Les Variétés.

Cependant, il y avait près de quinze ans que j'étais au Palais-Royal, et, à franchement parler, je ne pensais pas à le quitter.

Ce n'est pas à dire que je m'y plusse outre mesure, non! De temps en temps on m'y faisait bien quelque petite misère qui ne m'allait que tout juste; puis... mon Dieu, oui... toute modestie à part, je pensais que les services que je rendais au théâtre n'étaient pas en raison directe des appointements que j'y touchais.

Bref, il ne me fallait qu'une occasion pour me faire quitter le théâtre de mes succès.

Seulement, je ne cherchais pas l'occasion, et... je restais au Palais-Royal.

Or, un soir où je ne jouais pas, j'allai au café des Variétés, qui était le rendez-vous de tous les comédiens de Paris.

En entrant, j'aperçus Chavannes qui fumait sa pipe tout seul dans un coin.

Chavannes, le bras droit de Bertrand, était le régisseur des Variétés, mais un régisseur comme on n'en fait plus.

Je m'assis auprès de lui, et nous nous mîmes à causer... théâtre, bien entendu.

Tout à coup, Chavannes :

— Est-ce que tu te plais au Palais-Royal?

— Heu...

— Oui! je sais... on t'y fait des misères!

— Bah!

— Qu'est-ce que tu gagnes, là-bas?

— Mille francs par mois, plus les feux!

Chavannes tirait de lentes bouffées de sa pipe. Il semblait réfléchir.

Enfin :

— Si on t'en offrait autant, viendrais-tu chez nous?

— Pourquoi pas?

— C'est bon! C'est tout ce que je voulais savoir. J'en causerai à Bertrand.

Et nous parlâmes d'autre chose.

Le lendemain, je recevais une lettre de Bertrand qui me priait de passer le voir.

Après la conversation que j'avais eue la veille avec Chavannes, je ne pouvais avoir aucun doute sur ce que me voulait Bertrand.

Je me rendis donc à son invitation.

En arrivant, Bertrand me tendit la main :

— Eh bien, Lassouche, qu'est-ce que me dit Chavannes, que vous voulez quitter le Palais-Royal?

— Ma foi!... je n'ai pas dit que je voulais quitter mon théâtre; mais enfin, si j'en trouvais un autre!...

— Eh bien! écoutez... Il y a quelques mois, quand on a fait des réparations au Palais-Royal, j'ai prêté les Variétés à Dormeuil, et vous êtes venu jouer ici avec la troupe. Que vous dirai-je?... Il n'y a que Hyacinthe et vous qui ayez fait de l'effet sur mon public.

— Vous êtes bien aimable !

— Non ! je dis ce qui est. Aussi, si vous voulez venir jouer aux Variétés, aux mêmes conditions qu'au Palais-Royal, votre engagement est prêt.

Je remerciai Bertrand et lui demandai vingt-quatre heures de réflexion... pour la forme, car ma décision était bien prise.

Aussi, le lendemain, fus-je fidèle au rendez-vous.

— Eh bien? me demanda Bertrand.

— Où est l'engagement?

Chavannes était en train de le rédiger.

Bertrand lisait par-dessus son épaule.

Quand il en fut à la question du prix, et que, suivant nos conditions, il allait écrire dix mille francs, qui était le chiffre que je gagnais chez Dormeuil, Bertrand arrêta la plume de Chavannes.

— Mettez douze mille, allez ! Lassouche vaut bien ça !

Voilà comment traitait les affaires celui qui devait devenir directeur de l'Académie nationale de musique.

Cependant, je venais de signer mon engagement avec les Variétés, et il s'en fallait de quelques semaines que j'eusse terminé mon engagement avec le Palais-Royal, où chaque soir je jouais la *Cagnotte*.

Grâce à de bons camarades, Dormeuil sut que j'avais assisté à la lecture de la *Cigale*, où je devais jouer un amoureux qui devait être mon début dans la maison.

Dormeuil en profita pour me faire une scène terrible, et me menaça d'un procès, sous ce fallacieux prétexte que, pensionnaire du Palais-Royal, j'assistais à des lectures aux Variétés.

Je racontai la chose à Bertrand, qui me dit :

— Bah ! Ne venez pas aux répétitions, tant que votre engagement n'est pas fini, là-bas, et laissez tousser le mouton.

Ce que je fis.

Au moment où j'entrai aux Variétés, la tête de troupe se composait de : Christian, Baron, Léonce, Aline Duval, Judic, Chaumont.

Ce sont des noms trop connus du public pour que j'en parle à mes lecteurs, qui tous les ont applaudis, ou du moins ont entendu vanter leur talent.

J'ai joué ou créé aux Variétés des pièces innombrables, dont les titres sont dans toutes les mémoires : *La Cigale, le Fiacre 117, Niniche, la Roussotte, la Cosaque, le Carnet du Diable, le Voyage en Suisse*, que sais-je ?

Et les revues ! Qui dira les titres de toutes les revues où j'ai créé un ou plusieurs personnages ?

Ce ne sont pas les souvenirs qui me manquent sur mon séjour aux Variétés ; mais ce sont des souvenirs... trop récents, et je suis persuadé que ce ne sont pas ceux-là que mes fidèles lecteurs sont venus chercher dans ces Mémoires anecdotiques.

Aussi, je m'arrête.

CHAPITRE XXVII

Le fiacre 117. — Les Cochers aux Variétés.
— La pipe d'honneur. — Darcy. — Le père
Honoré.

Pourtant, laissez-moi vous raconter encore une anecdote qui a rapport au *Fiacre 117*.

Dans cette pièce célèbre, je jouais le cocher du fameux fiacre, vous savez, ce cocher qui brûle de déposer.

La pièce eut un gros succès.

Un beau soir, Bertrand invita une trentaine de cochers de l'*Urbaine* à venir applaudir leur confrère Lassouche, et, au lever du rideau, il fallait voir tous ces braves automédons parisiens attentifs, au balcon, et qui, ayant trop chaud sans doute, avaient tous en-

levé leur légendaire redingote beige clair.

Or, quelques jours auparavant, un cocher, à la porte des *Variétés*, m'avait abordé pour me demander un secours, sous prétexte qu'on l'avait mis à pied.

J'avais refusé d'écouter mon collègue en fouet, qui s'était retiré, jurant de se venger.

Ça ne manqua pas.

Mon homme avait dû se glisser dans la salle, car tout à coup, au moment où tous ses collègues m'applaudissaient, il se mit à siffler énergiquement.

Or, le hasard fit que je le reconnus.

Aussi me tournant vers le public :

— Ne faites pas attention ! C'est un cocher qu'on a mis à pied... et il n'est pas de l'*Urbaine !*

Le succès se changea en triomphe, les cochers applaudirent à tout rompre, et le siffleur en fut pour ses frais.

A la sortie, mes copains de l'*Urbaine* m'attendirent pour me faire une ovation, et je ne pensais pas devoir mieux faire que de noyer

leur enthousiasme dans des flots de champagne.

D'ailleurs là ne s'arrêtèrent pas mes relations amicales avec ces messieurs de l'*Urbaine*.

Quelques jours après, M. de Lamonta me priait de passer dans ses bureaux et là, devant son personnel, m'offrait une pipe d'honneur représentant mon portrait, en cocher, et en plus m'annonçait qu'il mettait gracieusement à ma disposition pour le jour du Grand Prix une victoria.

Or, le jour du Grand Prix, il plut à verse: c'était bien là ma veine.

Mais n'empêche que j'avais été sifflé.

Moins que Darcy pourtant, qui fut bien l'acteur le plus sifflé de France et de Navarre.

Un jour, au Mans, il jouait le *Tartuffe*. A la fin du premier acte, la salle croule sous les sifflets, mais Darcy ne s'en émeut point et haussant les épaules de pitié :

— C'est la première fois que j'entends siffler du Molière ! Quel peuple !

Mais la pièce continue.

Au deuxième acte, même bordée de sifflets.

Darcy sort de scène et, se tournant vers ses camarades :

— Entendez-vous ! Ce qu'ils se font siffler, les autres !

Enfin, comme dans le courant de la soirée, le pauvre Darcy ne put prononcer une parole sans qu'aussitôt les clefs d'elles-mêmes sortissent des poches :

— Décidément, conclut-il, ils n'aiment pas ce personnage, ici !

Pas une minute il ne lui vint à l'idée que c'était lui, Darcy, en personne, que l'on sifflait ainsi.

Seulement, Darcy ne savait pas répondre à la cabale ou aux sifflets.

Car il faut de l'esprit, ou pour mieux dire de la présence d'esprit, pour tenir tête au public quand on est en scène.

Et, à ce propos, il me vient en mémoire une histoire sur Honoré que je veux vous dire.

Honoré, qu'on appelait le père Honoré, était un acteur d'un certain talent.

Malheureusement pour lui, il y avait alors, au théâtre de la Porte Saint-Martin, le fameux Potion, dont Honoré était le sosie. Il jouait les mêmes emplois que Potion, était long et maigre comme lui, mais il lui manquait cette originalité qui caractérisait le créateur du *Ci-devant jeune homme*, des *Petites Danaïdes*, du *Bourgmestre de Sadaam*, etc., etc.

Cependant, Honoré, à défaut de talent transcendant, avait beaucoup d'esprit comme vaudevilliste et comme comédien, comme on va le voir dans l'anecdote suivante : il était en représentation à Bordeaux et quoique, ayant du succès vis-à-vis du public, il avait été assez malmené par un journaliste de la ville auquel il ne plaisait pas. Le père Honoré, pour se venger et pour faire chorus avec le public qui avait pris fait et cause pour lui, attendu que le dit journaliste était assez mal vu dans la ville, intercalait tous les soirs dans son dialogue le nom de son détracteur nommé Soulier. Le nom prêtait à la plaisanterie ; aussi le père Honoré

mettait le « Soulier » à toutes les formes, au plus grand plaisir du public. Mais malheureusement pour Honoré, le Soulier en question avait des amis puissants à la préfecture; or, un beau jour, on fit signifier à Honoré de ne plus prononcer le nom de son ennemi sous peine de se faire expulser de la ville ; Honoré, qui n'avait plus qu'une représentation à donner, déclara aux abonnés que le lendemain, avant son départ, il s'engageait à clouer au pilori son puissant adversaire.

Grand émoi dans la ville, où chacun se disait : « Que va-t-il faire ce soir?... »

Bref, le soir en question, tout Bordeaux était là ; la salle était bondée et on attendait l'issue de cette lutte singulière.

Le père Honoré finissait la représentation par la pièce si drôle et si amusante : *Le Sourd ou l'auberge pleine*. Or, dans cette pièce, le personnage que jouait Honoré est logé dans une chambre dans laquelle il n'y a pas de lit, ce qui fait qu'il est obligé de s'en improviser un avec ce qu'il trouve autour de lui ; la table de la salle lui sert de lit ; il la place au milieu

du théâtre en pliant la nappe en deux pour faire les deux draps ; sa redingote lui sert de couverture ; il prend un grand pot à beurre pour s'en faire un traversin et met son bougeoir sur une chaise à côté du lit ; quand tout est terminé, il se couche et éteint sa lumière pour finir la pièce.

Honoré avait joué toute la soirée sans prononcer le nom de son particulier.

Mais c'était dans *Le Sourd* qu'on attendait un événement. On finit la pièce, Honoré fait son lit, met une plume d'oie qu'il va prendre dans l'encrier pour garnir son pot à beurre ; il se couche et souffle sa lumière sans l'éteindre ; il recommence une seconde fois ; le public, qui n'avait pas encore entendu prononcer le nom de Soulier, se croyant mystifié par Honoré, commençait déjà à murmurer, quand ce dernier, qui était couché, se soulève et souffle une troisième fois sa lumière, sans l'éteindre ; il regarde alors le public comme pour lui demander un conseil. Puis, tout à coup, se frappant le front, il se penche, prend un de ses souliers

au pied du lit et en coiffe la bougie en guise d'éteignoir, en disant :

— Ça n'est bon qu'à ça !

Puis il se recouche au milieu des tonnerres d'applaudissements du public.

Le lendemain, Honoré quittait la ville de Bordeaux, très heureux d'avoir pu décocher à son détracteur cette étrange flèche... de Parthe !

CHAPITRE XXVIII

Place aux jeunes !

Il y a une dizaine d'années, le *Figaro* publiait cet entrefilet :

« On annonce que Lassouche, qui fit rire deux générations, se retire du théâtre, ayant atteint l'âge de 70 ans.

« Bouquin de la Souche avait jadis fait partie de la célèbre troupe du Palais-Royal qui compta Geoffroy, Lhéritier, Gil Pérès, Hyacinthe, Brasseur, etc...; puis il passa aux Variétés, où, avec Christian, Baron et Léonce, il formait un quatuor exceptionnel.

« On sait qu'il jouait toujours les rôles de domestique ou de cocher, et l'on se rappellera longtemps le *Fiacre 117* de Millaud où, dans sa livrée de cocher, il s'écriait à

chaque instant : « Je brûle de déposer. »

« Lassouche était encore vaudevilliste, à ses heures, et bibliophile passionné.

« C'est une des joies du boulevard qui disparaît. »

En effet, j'avais décidé, à cette époque, de quitter le théâtre. Pourtant, depuis, j'ai joué dans les *Quatre filles Aymon* et dans la *Montagne enchantée*.

Ce qui prouve que les comédiens se décident bien difficilement à tirer leur révérence au public.

Et c'est tellement vrai que, l'année dernière encore, à l'âge de 74 ans, je m'apprêtais à reparaître aux Variétés quand s'écroula le fameux escalier.

Cette fois, c'était la fin : en effet, avec ma patte cassée, je ne pouvais guère jouer que l'amour... boiteux.

Mais, ma foi, à l'âge que j'ai, on peut décemment prendre sa retraite : je suis resté sur les planches pendant cinquante-cinq ans, j'ai acquis le droit de me reposer... et j'espère bien me reposer longtemps encore.

TABLE

Aux Lecteurs 1
Chapitre premier. — Ma naissance. — Mon nez. — Ma nourrice. — George Sand et Béranger. — Ma première communion. — Je dois gagner ma vie 5
Chapitre II. — Le père Capet. — Balzac. — La Révolution de 1848. — Une anecdote de Villemessant. 13
Chapitre III. — Le boulevard du Temple. . . 25
Chapitre IV. — Libert. — Mes débuts. — Les hannetons de la rue du Ruisseau. — Le Ranelagh 51
Chapitre V. — Le théâtre des Batignolles. — Salvator Rosa. — Molin. — Le Père Tambour. 65
Chapitre VI. — Je fuis Paris. — La Belgique. — Belgeries. — Mes deux importations. — Désiré. 77

Chapitre VII. — Beaumarchais. — La Bohême industrieuse. — Paul de Kock. — La grande colère de Gaspari 89

Chapitre VIII. — La Gaîté. — Déjazet. — Il n'y a pas de pannes au théâtre. — La parole est à Brichanteau.......... 99

Chapitre IX. — Frédérick Lemaître 113

Chapitre X. — Paulin Ménier me présente à Lambert Thiboust. — Comment j'entrai au Palais-Royal............... 121

Chapitre XI. — La troupe du Palais-Royal. — Plumkett. — Coupart. — Pichon. . . . 127

Chapitre XII. — Hyacinthe. 137

Chapitre XIII. — Gil Pérès. 143

Chapitre XIV. — Les femmes du Palais-Royal 155

Chapitre XV. — Blanche d'Antigny..... 159

Chapitre XVI. — Comment je devins millionnaire 165

Chapitre XVII. — Ma première pièce. — Un drôle de collaborateur. — Mes œuvres complètes 175

Chapitre XVIII. — Dimochau et ses clients. — Un trait de Ravel-Cochinat. — L'habit de Philoxène Boyer. — Durandeau. . . . 183

Chapitre XIX. — Mes campagnes....... 195

Chapire XX. — Souvenirs de la Commune. — Pipe en Bois. — Un trait de Jules Vallès. — Le théâtre de Versailles. — Représentations interrompues. — Les Prussiens . . 203

Chapitre XXI. — Le Théâtre à vol d'oiseau.	223
Chapitre XXII. — L'Homme-Orchestre. . . .	235
Chapitre XXIII. — Le prix Martin et la fin de Gil Pérès..	243
Chapitre XXIV. — L'alcôve.	249
Chapitre XXV. — Mes déménagements. . .	255
Chapitre XXVI. — Les Variétés	265
Chapitre XXVII. — Le fiacre 117. — Les cochers aux Variétés. — La pipe d'honneur. — Darcy. — Le père Honoré.	271
Chapitre XXVIII. — Place aux jeunes . . .	279